U0146820

拼音

笔画

邓石如书法字典

徐剑琴 编

上海辞书出版社

目录

凡 例

一 本书参照《新华字典》体例，按汉语拼音音节顺序编排，对多音字则取其中一种读音，凡出现过的字，以后就不再出现，如「重」字，在 C 部出现过，Z 部就不再出现。

二 本书收录的书法均出自该书家的作品中，每字均注明该字出自于何作品。

三 为还原书法作品的原来面貌和版面整齐，所收字例不作技术处理，只进行缩放处理。

四 为便于读者查阅，本书采用拼音查字和笔画查字二种。

编 者

2

隔格歌割告槁羔高皋纲刚冈感敢甘盖改陔　　馥覆

G

六六六六六六六六六六六六六六六六六　五五
二二一一一一一一一〇〇〇〇〇〇〇〇〇　九九

勾供贡共拱躬恭宫肱功公弓工更赓耕庚根给各个葛

六六六六六六六六六六六六六六六六六六
五五五四四四四四四三三三三二二二二二二二

怪挂卦寡顾故固瞽鹘鼓股谷古毂姑孤觏雊垢构苟拘

六六六六六六六六六六六六六六六六六六
八八八七七七七七七七七七六六六五五五五五五

国郭桧贵鬼闺规龟圭归广光灌盥冠贯管馆鳏官观关

七七七七七七七七七六六六六六六六六六
一一一一一一〇〇〇〇〇九九九九九九九八八八

浩昊号好豪汗汉寒韩涵函含害骇海骸孩　　过果虢

H

七七七　七七七
二二二

七七七七七七七七七七七七七七七七七
五五五四四四四四三三三三三三三三三

厚后侯鸿洪虹弘衡横恒亨恨黑壑鹤蘡荷河和何合诃

七七七七七七七七七七七七七七七七七七七七七
八七七七七七七七七七七七七七七六六六六五五五五

4

角胶骄娇浇交绛讲疆姜将江僭鉴践谏渐涧剑贱建见
九九九九九九九九九九九九九九九九九九九九九九
八八八七七七七七七七七六六六六六六六五五五

诚界芥戒介解竭碣絜结洁诘杰节揭接皆阶教觉矫恔
一一一一一一一一一
○○○○○○○○○九九九九九九九九九九九九
一○○○○○○○○○九九九九九九八八八八八八

兢惊荆经泾京禁浸晋近进尽谨仅襟矜津觔金今巾借
一一一一一一一一一一一一一一一一一一一一一一
○○○○○○○○○○○○○○○○○○○○○○
三三三三三三二二二二二二

拘舅就救咎旧酒久九纠究迥峒镜境静敬竞竟景井精
一一一一一一一一一一一一一一一一一一一一一一
○○○○○○○○○○○○○○○○○○○○○○
七六六六六六六六五五五五五五五四四四四四三三

均军爵厥绝决隽眷卷聚惧据具句巨举矩鞫局鞠驹居
○○○○○○○○○○○○○○○○○○○○○○
九九九九九九九九八八八八八八八七七七七七七七

刻克可疴轲柯考抗糠慷康看慨开　　骏峻郡俊钧君

K

一一一一一一一一一一一一一一　　一一一一一○
二二一一一一一一一一一一一一　　○○○○○○九

6

坤愧溃馈喟蒉窥亏况旷匡跨苦窟口恐孔空肯课客恪
一一一一一一一一一一一一一一一一一一一一一一
五五五五五五五四四四四四四四四四三三三三三二

乐老劳浪朗廊琅郎滥览篮栏兰赖来　　L　括扩困鹍昆
一一一一一一一一一一一一一一一　　　一一一一一
八七七七七七七七七六六六六六六　　　五五五五五

利励丽吏立厉历力鲤理里李礼蠡黎离冷累类泪雷勒
一一一一一一一一一一一一一一一一一一一一一一
一一一一一一一一一一一一〇〇〇〇〇九九九九九九

列析蓼寥辽量两粮凉良恋练琏廉联涟莲帘连隶戾沥
一一一一一一一一一一一一一一一一一一一一一一
四四四四四三三三三三三三三三三二二二二二二二

六柳流留刘溜令领翎峻聆陵凌鸰灵鳞琳临林邻猎烈
一一一一一一一一一一一一一一一一一一一一一一
七七六六六六六五五五五五五五五五五四四四四四

罗论沦伦鸾露路禄鹿录陆鲁庐卢漏镂陋楼癯隆聋龙
一一一一一一一一一一一一一一一一一一一一一一
九九九九九八八八八八八八八八八八七七七七七七

满麦埋马麻　　略绿率虑律履屡侣吕间驴落洛骡萝

M

一 一 一 一 一　　　一 一 一 一 〇 〇 〇 〇 〇 〇 〇 〇 〇 〇 九 九
三 三 三 三 三　　　三 三 三 三 〇 〇 〇 〇 〇 〇 〇 〇 〇 〇 九 九
二 三 三 三 二　　　三 二 一 一 〇 〇 〇 〇 〇 〇 〇 〇 〇 〇 九 九

梦孟盟蒙闷扪门寐昧美每梅没貌耄茂毛莽芒邙漫蔓

五 四 四 四 四 四 四 四 四 三 三 三 三 三 三 三 三 三 三 三 三 三
〇 四 四 四 四 四 四 四 四 三 三 三 三 三 三 三 三 三 三 三 三 三

明名缗民灭庙妙邈藐苗面勉免绵蜜密秘汨靡縻迷咪

一 三
三 七 七 七 七 六 六 六 六 六 六 六 六 五 五 五 五 五 五 五 五 五
八 七 七 七 七 六 六 六 六 六 六 六 六 五 五 五 五 五 五 五 五 五

亩牡母谋默墨漠貊莫殁末魔磨摩缪谬命瞑铭冥茗鸣

一 四 四 四 四 四 四 四 四 四 四 四 四 三 三 三 三 三 三 三 三 三
四 四 四 四 四 四 四 四 四 四 四 四 四 九 九 九 九 九 九 九 九 八
一 一 一 一 一 〇 〇 〇 〇 〇 〇 〇 〇 九 九 九 九 九 九 九 九 八

泥能内馁恼曩囊难南男耐奈乃纳　　慕睦幕牧目木

N

一 四 四 四 四 四 四 四 四 四 四 四 四 四　　四 四 四 四 四 四
四 四 四 四 四 四 四 四 四 四 四 四 四 四　　四 四 四 四 四 四
五 五 四 四 四 四 四 四 四 三 三 三 三 三　　二 二 二 二 二 一

偶鸥欧　　女怒耨秾农宁蹑涅蔫鸟念辇年睨逆拟

O

一 一 一　　一 一 一 一 一 一 一 一 一 一 一 一 一 一 一 一 一
四 四 四　　四 四 四 四 四 四 四 四 四 四 四 四 四 四 四 四 四
九 九 九　　八 八 八 八 八 七 七 七 七 七 七 七 六 六 六 六 五 五

邓石如书法字典　拼音索引

图 突 投 头 痛 橦 僮 童 铜 桐 同 通 庭 亭 廷 听 厅 铁 帖 眺 窕 儵

二 二
九 九 九 九 九 九 九 九 九 九 八 八 八 八 八 八 七 七 七 七 七 七

玩 完 纨 丸 挽 外 　 唾 妥 鼍 佗 屯 蜕 退 颓 推 兔 土 涂 徒 荼

W

二 二 二 二 二 二 　 二 二 二 二 二 二 二 二 二 二 二 二 二 二 二
三 三 三 三 三 三 　 二 二 二 二 二 二 二 二 二 二 二 二 二 二 二
三 三 三 三 三 三 　 一 一 一 〇 〇 〇 〇 〇 〇 〇 〇 〇 〇 〇 〇 〇

唯 闱 围 违 为 韦 微 威 危 望 忘 妄 辋 往 罔 王 亡 万 皖 婉 晚 顽

二 二
七 六 六 六 五 五 五 五 五 四 四 四 四 四 四 三 三 三 三 三 三 三

问 稳 闻 文 温 魏 濊 渭 尉 谓 畏 味 位 未 卫 炜 委 苇 伪 维 惟 帷

二 二
三 三
〇 〇 〇 〇 九 九 九 九 九 九 八 八 八 八 八 八 八 八 八 七 七 七

物 务 勿 舞 侮 武 忤 午 五 梧 吴 吾 毋 无 屋 诬 巫 斡 卧 沃 我 翁

二 二
三 三
五 五 五 四 四 四 四 四 四 三 三 三 三 二 一 一 一 一 一 〇 〇 〇

舄 细 系 戏 喜 洗 席 习 羲 歆 溪 锡 惜 息 析 昔 希 西 夕 夕

X

二 二 二 二 二 二 二 二 二 二 二 二 二 二 二 二 二 二 二 二
三 三 三 三 三 三 三 三 三 三 三 三 三 三 三 三 三 三 三 三
九 九 九 九 八 八 八 八 八 八 八 八 八 七 七 七 七 七 七 七

邓石如书法字典

拼音索引

字	现	县	薛	险	显	衔	咸	弦	贤	闲	鲜	先	仙	夏	下	霞	暇	瑕	遐	峡	侠	匣
页	143	143	142	142	142	142	142	142	141	141	141	140	140	139	139	129	129	129	129	129	129	129

字	销	消	道	肖	象	巷	向	想	响	享	翔	祥	详	骧	箱	湘	香	相	乡	霰	献	陷
页	145	145	145	145	145	145	145	145	145	145	145	145	145	145	145	145	145	144	143	143	143	143

字	薪	新	欣	心	懈	榭	谢	写	飆	撷	携	衺	邪	啸	效	笑	孝	晓	小	浽	霄	潇
页	149	149	148	148	147	147	147	147	147	147	147	147	147	147	147	146	146	146	146	146	145	145

字	须	绣	岫	秀	宿	羞	修	休	复	雄	胸	兄	凶	性	幸	兴	行	形	刑	星	信	馨
页	153	153	153	153	153	153	153	153	153	153	153	152	152	152	151	151	150	150	159	159	159	159

字	浔	寻	醺	血	雪	学	薛	眩	璇	悬	玄	喧	宣	轩	蓄	勖	续	序	旭	许	歔	虚
页	156	156	155	155	155	155	155	155	155	155	154	154	154	154	154	154	154	154	154	154	154	153

Y

字	掩	衍	俨	奄	檐	颜	筵	研	岩	妍	言	严	延	焉	烟	讶	雅	崖	训	循
页	159	159	159	159	159	159	159	159	158	158	158	157	157	157	157	157	157	157	256	256

邓石如书法字典

拼音索引

邓石如书法字典

拼音索引

邓石如书法字典　拼音索引

置 智 秩 致 陟 栉 治 质 制 志 至 指 祉 纸 旨 止 植 职 直 执 织 肢
三 三
〇 〇
八 八 八 八 八 八 八 八 七 七 六 六 六 六 六 六 六 五 五 五 五 五

竹 诸 株 珠 诛 朱 昼 宙 咒 周 州 舟 重 众 仲 种 钟 终 忠 中 隋 雉
三 三
二 二 二 二 二 二 二 一 一 一 一 〇 〇 〇 〇 〇 〇 〇 九 九 九 九 九

浊 卓 拙 缒 追 状 庄 篆 转 专 箸 筑 贮 著 祝 注 助 瞩 煮 主 烛 逐
三 三 三 三 三 三 三 三 三 三 三 三 三 三 三 三 三 三 三 三
四 四 四 四 四 四 四 四 四 四 三 三 三 三 三 三 三 三 三 二

诅 族 足 奏 走 纵 总 峻 综 宗 字 自 紫 子 滋 淄 资 兹 姿 咨 濯 酌
三 三
八 八 八 八 八 八 七 七 七 七 七 六 六 五 五 五 五 五 五 四 四 四

座 怍 坐 作 佐 左 遵 尊 醉 罪 最 祖 组 阻
三 三 三 三 三 三 三 三 三 三 三 三 三
〇 〇 〇 〇 九 九 九 九 九 九 九 八 八 八 八

邓石如书法字典

笔画索引

笔画索引

一画

字	页
一	二六四
乙	二六七

二画

字	页
二	四〇七
丁	四七七
十	一〇〇
七	一九四
义	二五九
人	一六九
入	一六三
八	三七三
九	一〇
儿	四五五

三画

字	页
三	一七
于	二八六
亏	一一一
土	二三四
士	一九〇
工	六三四
才	一五三
下	二三九
寸	三〇
丈	二九八
大	三一
与	二八四
万	二二三
代	二六九
上	一八〇
又	二八〇
力	一二〇
乃	一一三
几	八九
子	三一五
卫	二三八
弓	六三
已	二六七
己	九〇
之	三〇
义	二〇三
门	一六九
亡	二三四
广	七三三
夕	二〇
及	八三七
凡	四八
久	一九
丸	二〇六
个	六三二
川	二二
千	一六八
巾	一五一
山	一〇八
口	一七四
小	二一
乡	二四八
马	一三一
习	二三八
飞	五一
女	一四
也	二六

四画

字	页
五	二三四
木	一四一
艺	二六九
云	二九一
专	三一四
韦	二三五
无	二三二
元	二八八
夫	五五
天	二一六
开	一一一
井	一〇三
王	二三四
冈	六〇四
内	一四九
中	三〇〇
曰	二九一
日	一七一
少	一八六
止	三〇一
切	一六
比	七
屯	二三八
巨	一〇
车	四〇七
厄	二五八
尤	二七〇
友	一七五
历	二二七
区	一六三
犬	二六
太	二一七
不	三一二
厅	一
支	三
分	五三三
凶	二五一
今	一〇一
爻	二六
父	五七〇
从	二九七
介	一〇
兮	二三一
反	五〇
仅	一〇一
化	八一五
仆	一五五
片	一五六
仁	一七七
长	一八三
升	二八九
气	九五四
毛	二三
手	一九四
午	三
见	九
水	二〇四

丑	引	尺	尹	心	讥	冗	户	斗	为	火	方	文	六	勹	凤	丹	风	勿	氏	月	公
24	273	238	27	245	87	17	80	42	225	85	50	235	12	65	54	327	53	23	19	29	63

五画

甘	去	功	卉	正	巧	示	末	未	玉	毋	书	双	劝	邓	予	允	以	孔
606	16	63	84	30	16	19	14	23	286	23	20	10	16	36	287	29	16	113

旧	业	卢	北	东	灭	平	龙	布	石	右	丕	厉	左	丙	可	术	本	节	古	艾	世
106	263	128	60	43	15	12	14	100	29	21	118	11	30	19	11	71	91	63	12	96	19

仙	代	仕	矢	失	生	四	叹	兄	史	只	由	田	号	申	甲	叶	目	旦	且	归	帅
240	335	195	199	186	187	20	21	153	394	20	27	71	153	98	23	64	34	33	162	360	24

立	市	主	饥	包	务	鸟	冬	外	处	句	尔	乐	印	用	令	丛	乎	仞	他	白	仪
121	195	313	87	55	237	113	42	26	20	16	148	18	27	176	129	298	87	11	211	13	236

辽	出	弘	弗	民	司	永	记	议	必	训	礼	让	写	宁	汉	头	半	兰	玄	邝	冯
124	25	77	75	13	20	27	90	26	86	25	16	24	149	24	46	15	12	19	15	53	54

2

邓石如书法字典

笔画索引

六画

圭	动	戎	刑	式	玑	匡	丝	纠	幼	母	台	弁	对	圣	发	边	召	加
七〇	四一一	一七五	二四	一九	八七	一一	二〇六	一〇五	二八〇	一四一	二一三	一〇	四三八	一八	四八八	九九	二九	九二八

厌	西	再	吏	臣	过	机	芝	芒	共	耳	扬	场	地	扫	扣	扩	执	老	考	吉	寺
二五九	二三七	二九三	一二一	二〇	七二四	八七	三〇二	一三	六四〇	四七	二六七	一九四	三七五	一七五	一三七	一一一	三〇	一一	一一八	八八	二〇

早	当	光	尘	师	贞	此	至	毕	划	尧	邪	夹	成	死	列	达	而	存	百	有	在
二九四	三三三	六三九	二〇	一八	三〇	二八	三〇	九	八六	二四	二三	九一	二〇	二二	一一七	三五	四〇	三	三七	二七九	二九三

伏	休	传	乔	迁	竹	舌	廷	先	朱	年	刚	则	岂	回	帆	岁	因	吊	吕	同	曲
五五二	二五	二七〇	一六八	一五二	三一二	一八八	二一一	二四一	三一六	一四	六〇	二九五	一五六	八四	四九一	二一二	二七	三九	一三	一一	一一六

杀	会	全	舟	行	后	似	向	血	伊	自	伪	仿	仰	华	伦	伤	任	仲	延	伐	优
一七七	八四	一六六	三一〇	二五〇	七七	一九六	二四五	二五五	三六四	二一六	五二八	二一〇	八六九	一九〇	一二九	一九〇	三〇〇	二〇七	四五七	二七七	

决	衣	次	交	齐	刘	亦	庆	庄	冰	冲	色	多	名	各	旭	旨	危	夙	杂	众	合
一〇九	二六四	二九	九七	一五	一二	二六	一六九	一一四	二一四	一四七	一四	四七四	一四三	六二	二二五	二五〇	二二	二一	三九	七一五	七五〇

字	页	字	页	字	页	字	页
讶	二五七	军	一〇九	讲	九七	安	一
字	三一七	宅	二九六	守	一九九	宇	二八四
兴	二五〇	汤	一七三	汝	七三	池	三六八
江	六八四	汧	一一	汗	六	州	一六〇
关	三三〇	并	二三〇	羊	三二	问	二三
妄	二四四	充	四				

字	页	字	页	字	页	字	页
羽	二八五	戏	二三九	好	七四五	妇	五七二
如	一七七	奸	九四	丞	二二	阴	二七九
阶	九一	收	二七八	阳	一八九	阵	二七六
孙	三〇二	阮	二一	异	一七三	尽	七七〇
寻	七〇二	聿	五六	设	二五八	农	一八二
论	二七七	许	一五四				

字	页	字	页	字	页	字	页
折	二九九	赤	二三三	贡	六五	走	三一〇
扶	五五八	运	二九〇	违	二三〇	远	一八二
戒	一〇六	进	二〇九	形	二三〇	麦	三〇〇
寿	二〇〇						

字	页	字	页	字	页
驰	二三三	纪	九一	纨	二三二
约	二九三	欢	八九	观	六八〇

字	页	字	页	字	页	字	页
芳	五一〇	茨	一六六	苍	一六八	芬	五三
芥	一〇	苇	二三二	芙	五六六	却	一六六
拟	一四四	报	五〇八	声	一〇七	志	三三五
护	八三七	扬	八一一	抗	一三三	坟	五一
投	二六五	㧏	六七〇	抑	二一九	均	一〇六
孝	二四四	坂	四六				

字	页	字	页	字	页	字	页
矶	八七	还	八二	否	五五一	励	一二
辰	二〇五	医	二六三	丽	一二八	两	二三八
吾	三三四	枣	二三	更	六九	匣	二九五
求	一三九	李	一八一	极	八三六	巫	二六一
杉	一八	杜	四三	苏	二七〇	克	一一二
劳	一一四	严	二五七				

字	页	字	页	字	页	字	页
吹	二七三	吟	二七八	听	一一八	员	二八五
困	一一三	男	四三	足	三八	围	一一六
旷	二二四	园	一二八	吠	二五〇	里	一二三
县	二二三	助	二四三	吴	四一三	时	一三五
肖	二三九	坚	九四五	步	四四一	轩	四四五
连	一五二	来	二六六				

耶	其	坡	招	拙	拂	幸	抱	拘	抵	拥	者	坰	抽	坤	坦	卦	规	忝	表	现	责
二六二	一五四	一五三	二九八	三一四	五六一	二五	六	〇七五	一七九	一七五	〇	二五五	六四	七一	二一	八	〇一	七三	二〇七	二四四	二九五

杰	构	松	析	杳	枇	枢	杯	枝	林	苔	直	范	苑	苟	英	苗	茂	若	昔	苦	取
九九	六五九	二〇七	二三二	二六一	一五	二〇四	六	三〇四	一二三	二一五	三〇	五〇三	二八四	六五七	二三三	一三三	一三七	一三四	二一六	一六四	六

卓	肯	叔	非	到	斩	转	顷	殁	欧	态	奄	奇	郁	雨	事	卧	画	或	杷	枕	述
三一四	一一三	二〇一	五九七	三三四	二九三	三一〇	一六九	一四三	二四九	二一五	一五六	二五五	二八六	一八一	八九三	八三一	一五	三五六	二〇一	〇三	

岩	岸	咏	鸣	呼	咒	忠	固	典	易	明	昌	国	昆	昃	果	味	昊	具	尚	贤	虎
二五八	一七六	二三八	一九一	七一九	三〇	三七八	六九五	三七六	二三八	一八	一一一	七一二	一九	二二	七三五	二三	七五八	一〇	一八一	二四二	八〇二

侠	使	供	岳	侍	佳	秉	委	和	物	牧	垂	知	制	钓	罔	图	贮	迥	岫	罗	帖
二三九	一九三	六五一	二九六	一九八	九二五	一一二	二二四	七五七	二三四	一四九	二七三	三〇〇五	三〇三	四〇九	二二七	二一三	三一五	一〇三	一五九	二五七	二一

念	受	采	命	刹	金	舍	所	彼	往	征	欣	质	皐	的	卑	依	侈	佩	侧	侣	岱
一四六	二〇〇	一五九	一三一	二七	八〇二	二四	三一二	二二四	三〇二	五四八	三〇八	六七四	二六二	二六八	一三	一五	三七一	五七〇	七三	三二	三二〇

6

邓石如书法字典

笔画索引

享	京	变	饱	饰	备	咎	忽	狐	兔	鱼	逖	昏	周	服	肥	股	朋	肱	肢	肤	贫
二四四	一〇三	一〇	五九六	一 六	六〇〇	一九二	七九	七三	二八	二七一	四五	八一	三六二	五六	五二七	六七五	一五四	六四〇	三〇五	五五	一五二

泾	泽	泼	波	泥	注	油	泪	河	法	炜	卷	券	育	刻	放	妾	庚	底	府	庙	夜
一〇三	二九五	一五三	一一	一四五	三一三	二七八	一一八	七六	四八八	二三八	一〇七	一一六	二八二	一一	五一一	一六	六二	三七	五七	一三六	二六三

诘	诗	郎	试	实	帘	空	官	宙	审	宜	宠	定	宗	宝	学	怡	怪	怍	性	怖	治
九九九	一八七	一一七	一九二	一九二	一二三	六八一	三一五	一八六	二六七	二四五	四〇	三一	五五六	二一	六五	二六三	三五	一四	三五	一四	三〇八

陕	孤	陌	孟	承	弦	弥	屈	居	隶	录	建	详	诞	话	诛	视	祉	诚	诶	房	庋
一七九	六五	一三七	一三四	二三	二四二	一八五	一六五	一〇七	一二	一五八	九四	二三	三一一	八一九	三九	一一	三九	二三六	二三一	八五一	一二

贰	契			贯	经	绍	终	驹	织	细	组	练	艰	参	驾	始	妸	姑	陔	函
四七	一五七	九 画		六九	一〇八	一三〇	一〇	三〇九	一〇二	三〇九	一一七	一二五	一二四	二三八	一五四	一四三	九四	六五〇	七五〇	七三

甚	挥	按	指	垢	括	哉	赵	赴	政	城	挞	垣	拱	持	封	挂	珊	珍	玷	春	奏
一八五	八三	一〇	三五	六一五	一九三	二九八	二八	五〇二	三二二	三一三	二八	二四	六三	二四九	五八〇	六七	一〇	三九	三七一	二九	三一八

柏	相	栋	柯	栉	标	奈	药	南	茹	荫	胡	故	荣	荒	茗	荏	茧	草	带	巷	荆
四四三	二一	四一八	一〇	三〇三	一四二	一六三	二四三	一七	二七	七九一	六七	一七九	八三〇	一三	一七	九四	一七五	三三三	二四	一〇	一〇

临	点	战	背	皆	轻	轫	殆	殊	残	鸥	耐	面	砌	厚	研	威	咸	要	树	栏	柳
一二五	三九七	二九	七八二	九六	一一	一三	三八	一六	一四	一四	一三	一五	七八	二五	二二	二四	二六	一〇	七一	二二	六七

峡	咪	响	囿	品	虽	思	虹	界	贵	畏	畎	昭	星	映	显	易	是	昧	尝	省	览
二三九	一三五	二四四	二八一	一五二	二一〇	二〇六	七七	一〇	七一	一三八	三六七	一六八	二四九	二七五	二四二	一六〇	三九七	一三	九九	八七	一六

修	顺	便	俨	笃	复	重	秋	种	香	适	矧	矩	看	拜	钧	钦	钟	幽	贻	贱	峤
二五二	二〇五	一〇九	二五	二四	四三〇	五八四	三一〇	一六	三一四	二四八	一九五	一八七	一〇	一	四〇一	一六〇	一七〇	三七	二六六	九五六	一六〇

爱	逃	剑	俞	须	律	衍	徊	待	俊	追	侯	禹	侵	鬼	泉	皇	信	俗	俭	侮	保
二八八	二一五	九六	二八	二五	一三	二五	八二	三一	一	三一	七六	二一八	一六	七一	一	八六	二三	二四	九一	二四	五三四

施	帝	音	亲	姿	咨	庭	迹	弈	度	亭	将	蚀	急	怨	勖	独	勉	胎	胞	胜	食
一八九	三八	二七三	一六五	三一四	三一八	二一	九	二一	四八	二	九七九	一	八六	二三	一	四六	二三	一	五	一八	一九二

8

眩	党	逍	监	虑	虔	致	顿	顾	殊	烈	逐	破	夏	辱	酌	速	索	根	格	桃	桧
二五五	三三五	二四	九四一	一三九	一五八	三〇	四四一	六七四	二〇二	二三	一一〇	三五三	一四四	二七〇	一二	二五四	二一	三一	二二	六二	七一五

笔	秘	称	秩	积	乘	造	特	缺	铁	贼	峻	圆	峰	峨	恩	圃	畔	晖	晔	哺	晓
八三五	一一八	二〇	三七	八二四	二九五	二一七	二六七	二一六	一九〇	二一八	五八	五四	四五三	四五〇	一五	一五	八三四	一六	二六	二二	四六

鸰	豹	爱	耸	般	徒	息	躬	皋	射	倍	俯	隽	俾	俶	倒	倾	倚	借	俸	笋	笑
一二五	六〇	一九	二〇七	四三二	二三	二三四	六〇	六八	一七九	七〇	五六三	五	一	八	二六三	三六八	一六一	二〇	五四一	二一	二四六

疲	斋	疾	病	疴	座	席	郭	高	衰	恋	袤	凌	清	馁	留	逢	卿	胶	胸	颂	颁
一五一	二九六	八九	九一	一一	一〇	三二八	二三	七一七	六五	二二四	一二	二四七	一二五	一四四	一四六	五四	一六三	九二	二五	二二	四〇九

递	烟	烛	烦	兼	益	斩	瓶	羔	羞	阅	旂	旁	部	竞	凉	资	凋	唐	离	效	脊
三八七	二五三	三一	五〇	九四一	二四三	一二	一五一	六七	二二六	二五	一一	二五七	一四〇	五四三	九五	五四	四〇	二一	二九	一一四	九〇七

悔	悖	浼	浸	浪	浣	涕	涧	润	流	涤	浮	浴	涂	海	浩	涅	消	涉	涟	酒	涛
八四	七〇	二〇八	一二	一一七	八六	二二四	九七	一二六	一四二	三六	五二六	二三	七三五	七四	一四二	二四三	八四	二二八	二二〇	二〇六	二一四

邓石如书法字典　笔画索引

调	谁	冥	课	祥	被	扇	读	诸	朗	请	案	宰	窈	容	窍	窝	宾	宴	家	害	悦
二一七	二〇四	一三九	一一三	二四四	七九	一	四二	三一七	一六	一	二九	二六	一七	一六	一	二五	九二	七三	二三	九	二一

十一画

春	骏	继	绥	绣	彖	桑	难	能	通	娱	烝	陪	陷	陶	陵	弱	屐	谈
二四〇	一一	九一	二一	二一五	一三	二七	二四	二四	三一	一八	二八〇	二五	一四	一二	一七	八七	八一	二一四

萝	黄	勒	著	聆	基	职	据	捥	接	教	授	推	堆	埵	焉	排	掩	域	琅	理	琎
一三九	八三	一八三	三一五	一	八五	三八	一〇〇	二	二三九	九八	九〇	二二	四三	四四	二五	一五	二五	一八	一	一三	二三二

辄	雪	盛	聋	爽	奢	硕	戛	戚	救	曹	检	梅	梢	梧	梦	乾	营	菭	菩	菜
二九九	二五五	二八九	一二七	二〇四	一八二	二〇六	九	一三四	二五	一四六	一〇	四〇	四	三一	八四	三五	三九	五四	七三	一五三

啸	唯	唾	唱	累	唬	蛇	围	略	跃	畦	晚	晦	野	悬	眼	眺	晨	常	堂	虚	辅
二四七	二三七	二三一	一九	一一八	八〇	一八二	二八五	一一	二九六	一五三	二二	八四	二六三	二五五	二五九	一一七	一一	九四	一五三	五七四	

得	徘	假	偏	偶	悠	第	笥	符	笙	笛	笺	秭	移	矫	银	铭	铜	崇	帷	崖	崚
三五〇	一五	九三一	一五九	一四七	二七八	三八	二〇	五六	一八	三八	九七	一四	二四六	九八	一七	二三	二一	一四	三三	二五	

11

裘 楹 楼 槐 想 楚 禁 献 蒙 蒲 蓄 蓊 蒨 幕 勤 蓍 毂 摇 携 鼓 摄 肆
一 二 一 八 二 二 一 二 一 二 二 一 二 一 六 二 二 六 一 二
六 七 二 二 四 六 〇 四 三 五 五 三 六 四 六 九 六 六 四 七 八 〇
五 四 七 四 二 三 四 三 四 一 〇 二 二 〇 一 七 三 八

跨 照 暇 暗 盟 愚 鄙 嗜 睥 睨 睡 嗷 睦 鉴 虞 粲 频 辑 雷 碑 感 赖
一 二 二 二 一 二 八 一 一 一 二 二 一 九 二 一 一 八 一 六 六 一
一 九 三 三 八 九 五 四 〇 四 六 八 六 五 九 一 〇 一
四 八 九 四 三 九 一 六 五 二 三 二 八 六

愆 微 催 牒 舅 毁 简 筋 愁 颊 稠 辞 雉 锡 错 蜀 罪 置 嗣 蜕 遣 路
一 二 三 四 一 八 九 三 二 二 二 三 二 三 二 三 三 三 一 二
五 二 〇 〇 〇 四 四 一 四 三 四 八 〇 三 〇 〇 一 〇 三 五
九 五 六 三 〇 九 八 二 九 八 八 〇 九 八

猷 数 粮 阙 雍 意 韵 新 麀 廉 瘁 禀 解 触 颖 雏 鲍 腾 腹 貊 遥 嫠
二 二 一 一 二 二 二 二 一 三 一 一 二 二 六 六 二 五 一 二 一
七 〇 二 六 七 七 九 四 七 二 〇 一 〇 六 七 五 一 九 四 六 五
八 三 三 七 五 一 二 九 七 二 〇 五 五 〇 一

殿 群 谬 禘 福 谨 寝 窟 窥 塞 誉 慎 溽 溜 溪 滥 源 漠 满 滟 煌 慈
三 一 一 三 五 一 一 一 一 一 二 一 二 六 二 一 二 一 八 二
九 六 三 八 六 〇 六 一 一 七 八 八 八 三 三 一 八 四 三 六 三 八
七 九 一 二 四 五 六 七 五 七 六 八 七 九 〇 二 〇

蓼 兢 斡 蕖 蔽 蔦 蔓 慕 聚 境 嘉 墙 赝 觏 瑶 碧 静 障 辟

十四画

一 一 二 一 九 一 一 一 一 一 九 一 二 六 二 九 一 二 一
二 〇 三 六 四 三 四 〇 〇 三 六 一 五 六 〇 九 五
四 三 二 六 七 二 二 八 五 〇 五 一 四 八 一

避	壁	寰	襄	懈	澹	滅	燠	羲	辩	癃	磨	獭	膳	歆	衡	邀	盥	篮	穑	赞	镜
九二	九五	八四九	一三	二二	三三八	二三	二〇	五七〇	二二三	四一九	一七八	二七	三三	七六	二九一	二一	六七	一一六	七七	二九四	一〇五

十七画

巉	蹑	嚅	瞩	瞬	壑	霞	霜	磴	磻	翳	檐	薛	藐	藏	鞠	藉	颖	隳
二六七	一四七	一七三	三一三	二〇六	七七九	二三四	二〇四	三〇六	二六二	一二九	二七五	二五四	二四三	三六〇	一六〇	一八九	一七六	三〇九

十八画

覆	藤	瞽	翼	臂	寒	豁	濯	燥	糠	糟	赢	麋	邈	爵	徽	儵	魏	黜
五九	二一五	六七	二七二	九五	八五	三五一	二一九	二一九	一七三	一三〇	二一四	一三四	一〇四	八四	二一七	二三九	二六	

十九画

麾	蹰	蘩	蘧	彝	璧	襟	窭	澂	瀑	鹰	鳏	翻	簪	簦	馥	蹲	曜	瞻
一三五	二六六	七六六	一六六	二六七	九	一〇一	一六〇	二五三	三五四	二六九	六三四	四一九	二三九	三九四	五九四	二六三	二二六	二九七

二十画以上

霸	醮	醴	蠢	骧	譬	鶼	灌	魔	鳞	籍	鼍	躁	耀	霰	鞴	馨	疆	鳌
三	二五五	二四八	二八四	二四五	一一五	一九一	六四九	一四二	二二九	八一三	二三九	二六四	二四〇	二四一	一四三	二七九	九七	一〇

鬻	饕	臟	囊	蠹	曩	露
二八八	二七五	一六六	四四	一九九	一四四	二八八

隶书敖陶公

岸

篆书庚信屏

篆书夏屋记

隶书轴

按

篆书四箴四条屏

隶书册

安
隶书司马温公册

安
隶书立轴

安
隶书卷

安
隶书四条屏

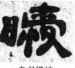
隶书横披

安

篆书阴符经

篆书诗经南陔

篆书千字文

篆书曹丕自序

篆书千字文

隶书赠肯园

隶书山静胡先生

隶书轴

隶书册

暖

阿

篆书千字文

埃

篆书梅国记屏

艾

隶书敖陶公

爱

1

隶书敖陶公

篆书诗经南陔

隶书八条屏

隶书赠肯园

隶书敖陶公

隶书碧山石铭

隶书敖陶公

隶书立轴

隶书

隶书司马温公册

篆书千字文

隶书敖陶公

八

隶书

篆书夏屋记

隶书诗轴

百

篆书朱熹四斋铭

隶书册

隶书七言联

篆书阴符经

隶书敖陶公

霸

篆书千字文

隶书黄鹤楼诗

篆书隶真草册

篆书千字文

篆书夏屋记

隶书寄师荔扉诗屏

篆书真草册

白

篆隶真草册

篆书夏屋记

隶书山静胡先生

隶书

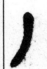
篆书神仙诗并叙

篆书阴符经

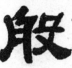

隶书立轴

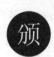

颂

隶书黄鹤楼诗

須

斑

篆书九成宫额

坂

坂

隶书敖陶公

篆书卷

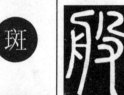

篆书梅国记屏

篆书心经

篆书心经

篆书心经

拜

篆书千字文

班

班

篆书四体书

篆书楹联

篆书卷

隶书敖陶公

隶书敖陶公

隶书碧山石铭

隶书屏

隶书屏

柏

篆书夏屋记

篆书神仙诗并叙

篆书千字文

篆书梅国记屏

篆书节录庐山草堂记

篆书白氏草堂记

篆书轴

B

4

B

保

篆书张子西铭

保
隶书四条屏

保
隶书张子西铭

报

篆书七言联

隶书赠肯园

宝

篆书千字文

篆书中堂

寶
隶书敖陶公

隶书立轴

篆书千字文

薄
隶书屏

薄
隶书轴

饱

篆书千字文

篆书夏屋记

包

篆书八阕册

胞

隶书张子西铭

薄

篆书诗经南陔

半

隶书经鉏堂杂志

半
隶书横披

伴

隶书五言联

谤

隶书横披

篆书梅国记屏

篆书白氏草堂记

隶书赠曹俪生屏

隶书册

隶书司马温公册

篆书千字文

篆书千字文

篆书千字文

篆书千字文

篆书四体书

篆书曹丕自序

篆书千字文

篆书千字文

隶书司马温公册

隶书易经谦卦六条屏

隶书易经谦卦六条屏

篆书梅国记屏

篆书夏屋记

篆书夏屋记

隶书

隶书册

隶书立轴

隶书敖陶公

B

篆书千字文

篆书心经

比

篆书千字文

篆书四篆四条屏

篆书四篆四条屏

隶书山静胡先生

隶书敖陶公

篆书

逼

篆书千字文

篆书千字文

篆书梅国记屏

隶书山静胡先生

本

篆书七言联

篆书八言联

篆书阴符经

篆书阴符经

悖

篆书四篆四条屏

隶书张子西铭

被

篆书八闼册

篆书千字文

隶书敖陶公

隶书黄鹤楼诗

倍

篆书弟子职册

篆书阴符经

俾

隶书

隶书

彼

篆书四箴四条屏

篆书八闳册

篆书阴符经

俾

隶书

隶书屏

篆书诗经南陔

篆书八闳册

篆书千字文

鄙

笔

篆书千字文

篆隶真草册

篆书弟子职册

隶书横披

篆书千字文

B

隶书卷

隶书司马温公册

篆书弟子职册

必

篆书敖陶公

篆书朱熹四斋铭

B

篆书夏屋记

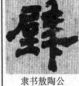

隶书敖陶公

篆书四箴四条屏

碧

篆书七言联

隶书司马温公册

隶书司马温公册

边

薜

隶书山静胡先生

篆书唐诗集句

避

篆隶真草册

藤

隶书卷

隶书黄鹤楼诗

毕

臂

壁

隶书碧山石铭

边

隶书黄鹤楼诗

隶书诗轴

辟

篆书千字文

隶书立轴

隶书司马温公册

编

璧

壁

隶书楹联

隶书司马温公册

陛

隶书赠肯园

篆书夏屋记

壁

隶书轴

蔽

篆书八言联

篆隶真草册

篆书千字文

篆书庾信屏

隶书赠肯园

隶书赠肯园

隶书赠肯园

篆书庾信屏

汴

篆书千字文

篆书赠孟卿

辩

隶书易经谦卦六条屏

篆书阴符经

篆书夏屋记

隶书赠肯园

隶书敖陶公

篆书八阕册

篆书夏屋记

标

鳖

篆书千字文

便

篆书夏屋记

篆书神仙诗并叙

隶书册

隶书册

变

B

10

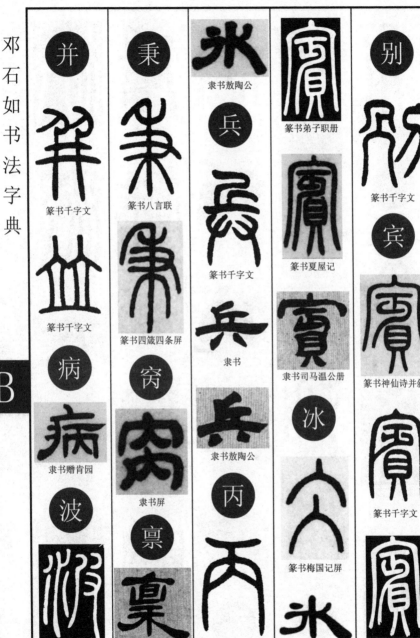

并

篆书千字文

并

篆书千字文

病

篆书赠肯园

波

篆书心经

秉

篆书八言联

篆书四箴四条屏

窝

隶书屏

禀

隶书司马温公册

冰

隶书敖陶公

兵

篆书千字文

兵

隶书

兵

隶书敖陶公

丙

篆书千字文

宝

篆书弟子职册

宝

篆书夏屋记

宝

隶书司马温公册

冰

宝

篆书梅国记屏

冰

隶书山静胡先生

别

篆书千字文

宾

宝

篆书神仙诗并叙

宝

篆书千字文

宝

篆书弟子职册

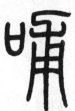

篆书诗经南陔

篆隶真草册

篆书弟子职册

篆书张子西铭

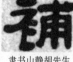

隶书山静胡先生

隶书敖陶公

隶书楹联

捕

篆书千字文

篆书诗经南陔

哺

篆书千字文

隶书张子西铭

隶书张子西铭

隶书四条屏

隶书册

补

篆书庾信屏

篆书千字文

伯

篆书夏屋记

篆书张子西铭

篆书心经

篆书诗经南陔

隶书屏

隶书敖陶公

隶书轴

磻

B

隶书卷

篆书赠曹俪生屏

篆书谦卦轴

篆书四箴四条屏

篆书白氏草堂记

隶书司马温公册

隶书赠肯园

篆书阴符经

篆书赠孟卿

篆书夏屋记

篆书千字文

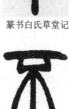

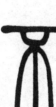

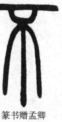

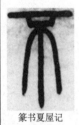

篆书阴符经

篆书心经

篆书节录庐山草堂记

隶书立轴

篆书文语

篆书八闳册

隶书横披

篆书朱熹四斋铭

隶书屏

隶书张子西铭

篆书四体书

篆书梅国记屏

篆书文

隶书赠肯园

部

隶书敖陶公

篆书千字文

隶书楹联

步

篆书千字文

隶书敖陶公

怖

隶书扇面

隶书经鉏堂杂志

隶书敖陶公

隶书碧山石铭

隶书易经谦卦六条屏

布

B

C

篆书千字文

篆书张子西铭

篆书周易说卦

篆书张子西铭

隶书册

篆书千字文

隶书寄师荔扉诗屏

隶书楹联

隶书山静胡先生

隶书司马温公册

篆书诗经南陔

篆书神仙诗并叙

隶书屏

篆书阴符经

篆书张子西铭

隶书张子西铭

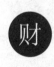

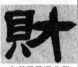

隶书司马温公册

隶书司马温公册

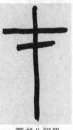

篆书八闼册

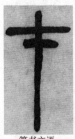

篆书八闼册

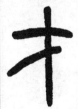

篆书文语

篆书千字文

篆书七言联

篆书楹联

篆书中堂

隶书赠肯园

操

隶书敖陶公

藏

篆书阴符经

篆书阴符经

篆书千字文

篆书夏屋记

隶书黄鹤楼诗

隶书黄鹤楼诗

隶书敖陶公

沧

篆书黄鹤楼诗

残

篆书张子西铭

残

隶书山静胡先生

粲

隶书屏川

苍

篆书神仙诗并叙

篆书千字文

篆书诗经南陔

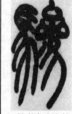

篆书八言联

骖

篆书龙虎山铭

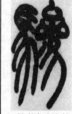

邓石如书法字典

C

16

隶书屏川

篆书千字文

篆书白氏草堂记

篆书诗经南陔

篆书千字文

嵋

篆书四体书

隶书立轴

篆书四箴四条屏

察

篆书千字文

策

篆书千字文

章

隶书册

篆书千字文

隶书四条屏

刹

隶书司马温公册

层

篆书白氏草堂记

侧

篆书文

篆书龙虎山铭

曹

隶书敖陶公

曾

隶书司马温公册

恻

篆书夏屋记

草

C

隶书楹联

篆书梅国记屏

长

篆书庾信屏

篆书文语

禅

篆书千字文

隶书楹联

隶书张子西铭

篆书弟子职册

篆书文语

阐

篆书

隶书诗轴

隶书敖陶公

隶书赠肯园

篆书张子西铭

篆书四体书

隶书轴

蝉

隶书真草册

隶书司马温公册

篆书文语

篆书四体书

昌

篆隶真草册

潺

隶书司马温公册　　隶书山静胡先生

篆书千字文

旦

篆书阴符经

巢

篆书唐诗集句

朝

篆书四体书

篆书四体书

篆书千字文

隶书轴

场

篆书千字文

唱

篆书千字文

超

篆书千字文

篆书弟子职册

篆书八闼册

隶书司马温公册

隶书册

隶书

篆书四体书

隶书赠曹俪生屏

常

篆书神仙诗并叙

篆书千字文

篆书文

隶书横披

隶书敖陶公

肠

篆书千字文

尝

篆书千字文

19

隶书楹联

隶书赠肯园

隶书屏

隶书册

篆书弟子职册

隶书卷

隶书山静胡先生

臣

车

篆书八言联

辰

篆书千字文

隶书屏

篆书千字文

篆书千字文

篆书赠孟卿

C

篆书神仙诗并叙

隶书张子西铭

篆书梅国记屏

隶书

彻

隶书屏

郴

展

隶书

尘

隶书五言联

篆书张子西铭

隶书易经谦卦六条屏

篆书弟子职册

隶书山静胡先生

C

篆书九成宫额

篆书四箴四条屏

隶书赠肯园

隶书赠肯园

隶书赠肯园

隶书轴

成

篆书庾信屏

篆书庾信屏

篆书千字文

隶书张子西铭

隶书赠曹俪生屏

隶书易经谦卦六条屏

隶书司马温公册

隶书山静胡先生

隶书山静胡先生

篆书诗经南陔

篆书千字文

篆书梅国记屏

篆书卷

篆书张子西铭

陈

篆书千字文

隶书敖陶公

晨

篆书诗经南陔

称

乘

篆书神仙诗并叙

隶书屏

隶书赠肯园

程

篆书四箴四条屏

澂

城

城

篆书梅国记屏

城

篆书千字文

城

隶书赠曹俪生屏

城

隶书楹联

城

隶书轴

誠

隶书屏

承

承

篆书千字文

扇

篆书白氏草堂记

承

隶书

承

隶书屏

篆书四箴四条屏

篆书四箴四条屏

篆书千字文

誠

隶书赠肯园

誠

隶书赠肯园

誠

隶书屏

隶书

隶书扇面

成

隶书文语

丞

隶书敖陶公

诚

誠

篆书四箴四条屏

C

C

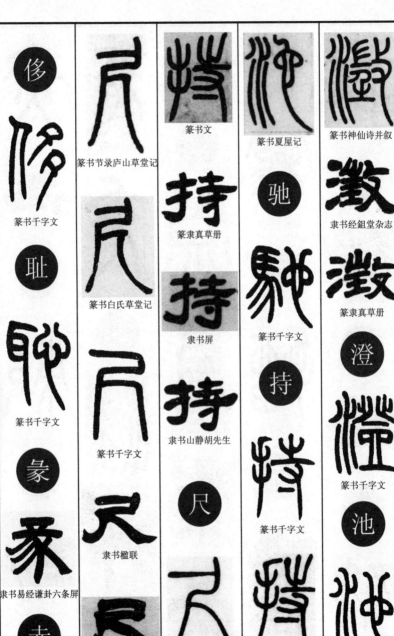

篆书千字文

耻

篆书千字文

篆书千字文

豪

篆书易经谦卦六条屏

赤

篆书节录庐山草堂记

篆书白氏草堂记

篆书千字文

隶书楹联

隶书屏

篆书文

篆隶真草册

隶书屏

隶书山静胡先生

尺

篆书七言联

篆书夏屋记

驰

篆书千字文

持

篆书千字文

篆书四箴四条屏

篆书神仙诗并叙

隶书经鉏堂杂志

篆隶真草册

澄

篆书千字文

池

篆书千字文

23

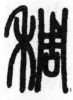
篆书梅国记屏

愁

隶书赠肯园

疇

隶书敖陶公

丑

篆书八闼册

宠

篆书千字文

抽

篆书千字文

畴

隶书册

崇

篆书神仙诗并叙

篆书朱熹四斋铭

隶书扇面

崇

隶书张子西铭

篆书朱熹四斋铭

篆书千字文

冲

篆书神仙诗并叙

隶书敖陶公

春

忝

篆书千字文

盉

隶书楹联

敕

篆书千字文

饬

隶书立轴

充

C

篆书千字文

篆书谦卦轴

隶书扇面

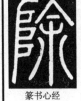
隶书易经谦卦六条屏

除

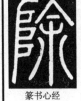
篆书心经

隶书寄师荔扉诗屏

隶书敖陶公

初

篆书唐诗集句

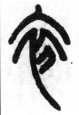
篆书楹联

隶书轴

隶书屏

隶书册

隶书轴

隶书立轴

隶书四条屏

篆书四体书

篆书千字文

篆书弟子职册

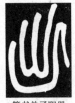
篆书弟子职册

篆书阴符经

篆书八闳册

隶书敖陶公

出

篆书四箴四条屏

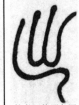
篆书四箴四条屏

篆书四体书

篆书八阕册

隶书赠肯园

篆书梅国记屏

隶书屏

隶书诗轴

篆书心经

隶书赠曹俪生屏

楚

厨

隶书楹联

篆书梅国记屏

篆书千字文

篆书七言联

隶书轴

隶书册

篆书八言联

处

蹰

C

黜

俶

篆书八阕册

篆书曹丕自序

隶书四条屏

蹒

篆书千字文

篆书千字文

川

触

篆书张子西铭

篆书千字文

隶书四条屏

储

26

C

篆书千字文

篆书楹联

篆书七言联

篆书七言联

隶书轴

床

篆书千字文

吹

篆书千字文

隶书敖陶公

垂

篆书赠孟卿

隶书赠肯园

隶书楹联

隶书册

隶书横披

隶书

隶书屏

隶书赠肯园

传

篆书千字文

隶书楹联

隶书立轴

窗

篆书庾信屏

篆书谦卦轴

篆书千字文

篆书梅国记屏

篆隶真草册

27

篆书张子西铭

隶书张子西铭

篆书千字文

篆书夏屋记

篆书文

篆书八闼册

篆书四箴四条屏

隶书屏

隶书轴

篆书千字文

篆书阴符经

篆书七言联

篆书千字文

篆书八闼册

篆书张子西铭

篆书朱熹四斋铭

隶书张子西铭

隶书山静胡先生

篆书曹丕自序

篆书轴

隶书楹联

隶书黄鹤楼诗

隶书册

隶书轴

C

C

隶书司马温公册

隶书屏

隶书屏

隶书八条屏

丛

篆书白氏草堂记

从

篆书四箴四条屏

篆书千字文

篆书弟子职册

篆书张子西铭

篆书千字文

篆书四箴四条屏

隶书屏

次

隶书赠肯园

聪

篆书文

篆隶真草册

隶书敖陶公

隶书册

隶书立轴

隶书立轴

次

篆书弟子职册

篆书赠孟卿

篆书八阄册

篆书八阄册

篆书弟子职册

篆书弟子职册

隶书司马温公册

隶书敖陶公

篆书千字文

篆书真草册

篆书夏屋记

隶书轴

隶书张子西铭

隶书张子西铭

存

篆书张子西铭

催

篆书千字文

悴

粗

寸

篆书千字文

隶书易经谦卦六条屏

篆书张子西铭

瘁

窜

隶书山静胡先生

错

隶书屏

篆书千字文

翠

篆书九成宫额

篆书赠曹俪生屏

隶书四条屏

篆书九成宫额

隶书敖陶公

邓石如书法字典

C

30

隶书张子西铭

篆书谦卦轴

篆书赠孟卿

篆书千字文

篆书千字文

隶书楹联

篆书七言联

篆书阴符经

答

隶书楹联

隶书四条屏

D

隶书司马温公册
隶书易经谦卦六条屏

篆书梅国记屏

篆书四体书

大

篆书张子西铭

隶书山静胡先生

篆书千字文

篆书节录庐山草堂记

隶书寄师荔扉诗屏

隶书轴

篆隶真草册

篆书阴符经

隶书

隶书赠肯园

Column 1:

篆书千字文

隶书黄鹤楼诗

耽

篆书千字文

殚

隶书敖陶公

Column 2:

丹

篆书曹丕自序

篆书神仙诗并叙

篆书神仙诗并叙

篆书庾信屏

Column 3:

篆书张子西铭

篆隶真草册

隶书册

诗
篆书张子西铭

怠

篆书梅国记屏

Column 4:

篆书千字文

篆书弟子职册

隶书司马温公册

殆

篆书千字文

待

Column 5:

代

隶书楹联

岱

何
篆书千字文

供
隶书碧山石铭

带

D

隶书轴

隶书册

弹

隶书屏

隶书山静胡先生

隶书敖陶公

隶书赠肯园

隶书四条屏

隶书轴

党

淡

当

篆书千字文

旦

到

篆书千字文

篆书千字文

但

篆书白氏草堂记

篆书千字文

澹

隶书轴

誕

篆书八闼册

隶书司马温公册

隶书山静胡先生

倒

隶书四条屏

隶书司马温公册

隶书楹联

隶书山静胡先生

篆书四篇四条屏

篆书千字文

篆书阴符经

篆书轴

篆书阴符经

篆书心经

篆书七言联

篆书阴符经

篆书轴

篆书阴符经

隶书卷

篆书八言联

篆书阴符经

篆书庾信屏

篆书阴符经

隶书轴

盗

篆书八闼册

篆书夏屋记

篆书周易说卦

道

篆书千字文

篆书

篆书文

篆书阴符经

篆书轴

篆书阴符经

D

D

篆书张子西铭

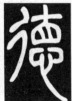

篆书弟子职册

篆书朱熹四斋铭

篆书庾信屏

篆书千字文

隶书敖陶公

隶书敖陶公

隶书赠肯园

德

篆书周易说卦

隶书张子西铭

篆书张子西铭

篆书梅国记屏

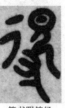

篆书阴符经

篆隶真草册

隶书司马温公册

隶书司马温公册

隶书司马温公册

隶书山静胡先生

隶书易经谦卦六条屏

隶书赠肯园

得

篆书夏屋记

篆书千字文

篆书心经

隶书轴

隶书敖陶公

隶书横披

隶书屏

低

隶书赠肯园

隶书册

隶书赠肯园

篆书八闼册

低

篆书白氏草堂记

鄧

隶书

等

篆书千字文

隶书赠肯园

德

篆隶真草册

滴

鄧

隶书山静胡先生

滴

隶书立轴

隶书册

等

篆书心经

的

篆书千字文

遠

隶书张子西铭

D

涤

隶书敖陶公

的

篆书千字文

德

隶书张子西铭

篆书赠孟卿

邓

登

隶书屏

磴

滌

隶书赠肯园

磴

隶书黄鹤楼诗

篆书夏屋记

篆书千字文

德

隶书易经谦卦六条屏

隶书司马温公册

篆书轴

隶书楹联

篆书白氏草堂记

隶书赠肯园

隶书黄鹤楼诗

弟

篆书千字文

地

篆隶真草册

嫡

篆书周易说卦

篆书张子西铭

篆书文

篆书梅国记屏

篆书节录庐山草堂记

篆书千字文

隶书易经谦卦六条屏

邸

隶书赠肯园

篆书千字文

隶书四条屏

篆书八闼册

隶书张子西铭

37

篆书心经

隶书敖陶公

篆书千字文

隶书易经谦卦六条屏

篆书梅国记屏

隶书

隶书山静胡先生

递

篆书四体书

禘

隶书敖陶公

第

篆隶真草册

隶书屏

谛

篆书

篆书

篆书神仙诗并叙

隶书司马温公册

隶书司马温公册

隶书张子西铭

隶书张子西铭

篆书弟子职册

篆书弟子职册

篆书弟子职册

篆书弟子职册

D

38

篆隶真草册

凋

篆书千字文

隶书卷

珝

隶书敫陶公

吊

篆书千字文

篆书九成宫额

篆书中堂

隶书立轴

隶书六朝镜铭

簟

隶书

隶书山静胡先生

奠

篆书四体书

殿

篆书夏屋记

典

篆书千字文

隶书赠肯园

隶书山静胡先生

点

篆书八阄册

篆书四体书

颠

篆书心经

篆书张子西铭

篆书千字文

颠

隶书张子西铭

隶书山静胡先生

篆书阴符经

隶书楹联

篆书千字文

隶书屏

隶书楹联

定

篆书千字文

丁
篆书千字文

钓
篆书庾信屏

隶书敖陶公

篆书四箴四条屏

篆书千字文

篆书千字文

隶书扇面

篆书千字文

篆书曹丕自序

篆书文语

隶书

篆书千字文

D

东

隶书册

篆书夏屋记

篆书八闳册

篆书阴符经

鼎
篆书庾信屏

钓
隶书四条屏

40

D

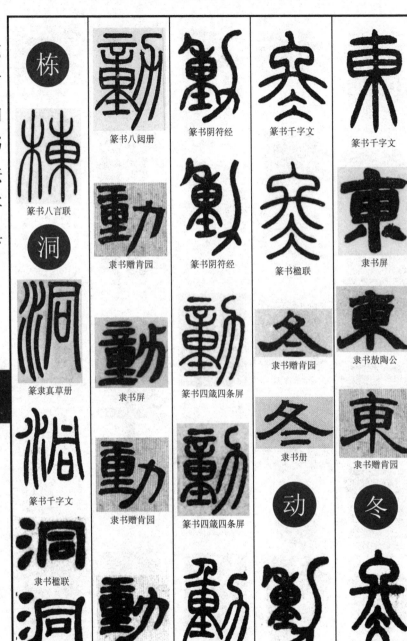

栋

栋
篆书八言联

洞

洞
篆隶真草册

洞
篆书千字文

洞
隶书楹联

洞
隶书文语

动
篆书八闼册

动
隶书赠肯园

动
隶书屏

动
隶书赠肯园

动
隶书横披

动
篆书阴符经

动
篆书阴符经

动
篆书四箴四条屏

动
篆书四箴四条屏

动
篆书千字文

动
篆书千字文

冬
篆书千字文

冬
篆书楹联

冬
隶书赠肯园

冬
隶书册

动

冬
篆书阴符经

东
篆书千字文

东
隶书屏

东
隶书敖陶公

东
隶书赠肯园

冬

冬
篆书梅国记屏

41

篆书七言联

隶书轴

隶书赠肯园

隶书赠肯园

隶书赠肯园

隶书楹联

隶书赠肯园

隶书立轴

隶书册

隶书敖陶公

隶书张子西铭

读

篆书千字文

篆书赠孟卿

篆书神仙诗并叙

篆书千字文

篆书梅国记屏

篆书张子西铭

隶书屏

隶书赠肯园

隶书立轴

斗

隶书立轴

独

篆书庾信屏

隶书敖陶公

都

篆书千字文

篆书卷

篆书卷

篆书赠孟卿

邓石如书法字典

D

42

D

篆书赠曹俪生屏

隶书横披

隶书敖陶公

堆

隶书轴

对

隶书赠肯园

短

篆书梅国记屏

篆书千字文

短

隶书横披

断

篆书神仙诗并叙

隶书

隶书

隶书赠肯园

渡

篆隶真草册

端

篆书千字文

隶书敖陶公

杜

隶书敖陶公

度

篆书心经

篆书七言联

篆书赠孟卿

犊

篆书千字文

笃

篆书千字文

杜

篆书千字文

杜

篆书赠曹俪生屏

隶书赠肯园

隶书赠肯园

篆书心经

篆书文

埵

隶书楹联

敦

篆书千字文

篆书梅国记屏

篆书心经

隶书易经谦卦六条屏

篆书心经

顿

篆书千字文

篆书弟子职册

隶书立轴

篆书心经

顿

篆书千字文

篆书轴

隶书敖陶公

篆书白氏草堂记

多

篆书千字文

隶书司马温公册

44

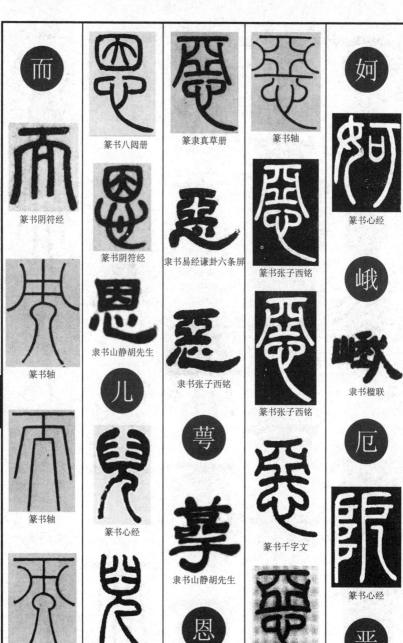

篆书阴符经

而

篆书阴符经

篆书轴

篆书轴

篆书轴

篆书八闼册

篆书阴符经

隶书山静胡先生

儿

篆书心经

篆书千字文

篆隶真草册

隶书易经谦卦六条屏

隶书张子西铭

隶书张子西铭

莩

隶书山静胡先生

恩

篆书轴

篆书张子西铭

篆书张子西铭

篆书千字文

篆书朱熹四斋铭

婀

篆书心经

峨

嵯

隶书楹联

厄

篆书心经

恶

邓石如书法字典

E

45

隶书

隶书张子西铭

隶书敖陶公

隶书易经谦卦六条屏

尔

隶书司马温公册

篆书朱熹四斋铭

隶书扇面

篆书诗经南陔

隶书山静胡先生

隶书横披

隶书屏

隶书轴

篆书龙虎山铭

篆书八阄册

篆隶真草册

篆书文

隶书轴

篆书四箴四条屏

篆书四体书

篆书神仙诗并叙

篆书梅国记屏

篆书轴

篆书中堂

篆书千字文

篆书夏屋记

篆书夏屋记

邓石如书法字典

E

46

邓石如书法字典

E

篆书千字文

隶书山静胡先生

篆书谦卦轴

隶书

隶书七言联

隶书司马温公册

隶书易经谦卦六条屏

隶书四条屏

贰

篆书心经

隶书碧山石铭

隶书敖陶公

迩

篆书千字文

二

隶书碧山石铭

隶书碧山石铭

隶书

隶书

耳

篆书千字文

47

篆书梅国记屏

隶书易经谦卦六条屏

隶书易经谦卦六条屏

法

篆书心经

伐

篆书曹丕自序

篆书千字文

篆书四体书

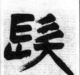

篆书谦卦轴

隶书赠肯园

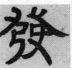

隶书册

篆书千字文

隶书诗轴

隶书山静胡先生

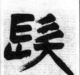

隶书立轴

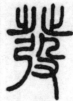

篆书四箴四条屏

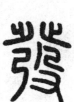

篆书千字文

篆书周易说卦

隶书屏

隶书八条屏

发

篆书阴符经

篆书阴符经

篆书八闼册

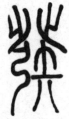

篆书

邓石如书法字典

F

48

F

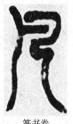

篆书卷

篆书文语

篆书八闼册

篆书八闼册

隶书赠肯园

隶书轴

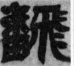

凡

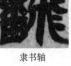

篆书张子西铭

篆书夏屋记

篆弟子职册

隶书轴

番

隶书赠肯园

蕃

篆书梅国记屏

翻

隶书司马温公册

隶书屏

隶书经鉏堂杂志

帆

篆书四体书

隶书寄师荔扉诗屏

篆书心经

篆书神仙诗并叙

篆书千字文

篆书四箴四条屏

篆隶真草册

49

方

篆书夏屋记

篆书四体书

篆书神仙诗并叙

篆书千字文

篆书弟子职册

隶书经鉏堂杂志

范

隶书轴

隶书山静胡先生

隶书司马温公册

返

篆书阴符经

隶书司马温公册

饭

篆书千字文

泛

隶书屏

反

篆书弟子职册

篆书弟子职册

篆书阴符经

隶书张子西铭

隶书司马温公册

隶书司马温公册

烦

篆书千字文

篆书四箴四条屏

隶书赠肯园

F

50

F

隶书寄师荔扉诗屏

隶书黄鹤楼诗

隶书轴

篆书四箴四条屏

篆书神仙诗并叙

篆书千字文

隶书轴

隶书四条屏

隶书敖陶公

篆书千字文

篆书千字文

隶书四条屏

篆书诗经南陔

隶书四条屏

隶书

隶书

隶书梅国记屏

篆书梅国记屏

隶书横披

隶书敖陶公

篆书梅国记屏

篆书庾信屏

隶书赠肯园

隶书赠肯园

隶书楹联

隶书

隶书赠曹俪生屏

隶书册

隶书黄鹤楼诗

隶书司马温公册

隶书司马温公册

篆书千字文

隶书赠肯园

隶书山静胡先生

隶书张子西铭

隶书赠曹俪生屏

篆书曹丕自序

篆书千字文

隶书赠肯园

篆书张子西铭

隶书敖陶公

隶书赠肯园

隶书赠肯园

隶书赠肯园

隶书赠肯园

篆书千字文

篆书赠孟卿

隶书屏

隶书屏

隶书八条屏

隶书八条屏

F

篆书神仙诗并叙

篆书庾信屏

篆书弟子职册

篆书梅国记屏

篆书弟子职册

篆书阴符经

篆书曹丕自序

凤

篆书楹联

篆书千字文

焚

篆书赠孟卿

隶书赠肯园

隶书经鉏堂杂志

粪

芬

隶书横披

纷

篆书龙虎山铭

篆书千字文

坟

分

篆书八阂册

篆书千字文

隶书山静胡先生

隶书立轴

隶书司马温公册

F

凤

隶书轴

隶书四条屏

隶书黄鹤楼诗

篆隶真草册

篆书千字文

冯

隶书轴

封

篆书千字文

隶书横披

隶书立轴

篆书弟子职册

奉

逢

篆书四体书

隶书张子西铭

隶书册

隶书赠肯园

篆书千字文

篆书四体书

峰

隶书楹联

隶书轴

隶书

隶书立轴

隶书敫陶公

俸

峰

风

风

隶书四条屏

隶书卷

F

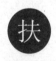

伏

伏
篆书千字文

篆书阴符经

扶

篆书卷

篆书千字文

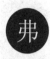

敷
隶书

弗

篆书梅国记屏

篆书千字文

弗
隶书

篆书山静胡先生

夫
隶书赠肯园

夫
隶书横披

肤

篆书朱熹四斋铭

隶书山静胡先生

敷

篆书文

夫
篆书四箴四条屏

篆书千字文

篆书赠曹俪生屏

隶书轴

隶书司马温公册

佛

佛
篆书心经

隶书四条屏

否

否
隶书

夫

篆书八闽册

篆书轴

隶书赠肯园

隶书楹联

隶书易经谦卦六条屏

隶书张子西铭

符

篆书阴符经

福

篆书张子西铭

篆书千字文

篆书七言联

隶书易经谦卦六条屏

隶书易经谦卦六条屏

隶书屏

浮

篆书千字文

篆书夏屋记

服

篆书庾信屏

篆书神仙诗并叙

篆书弟子职册

篆书千字文

隶书司马温公册

隶书山静胡先生

芙

隶书敫陶公

拂

篆书白氏草堂记

隶书轴

F

56

隶书山静胡先生

隶书寄师荔扉诗屏

篆书梅国记屏

辅

隶书易经谦卦六条屏

府

篆书庾信屏

隶书司马温公册

隶书敖陶公

篆书夏屋记

父

篆书张子西铭

篆书千字文

隶书司马温公册

隶书张子西铭

妇

隶书张子西铭

篆书张子西铭

篆书张子西铭

府

隶书楹联

隶书司马温公册

阜

篆书夏屋记

篆书千字文

隶书赠肯园

隶书司马温公册

隶书司马温公册

篆书千字文

俯

篆书千字文

篆书谦卦轴

隶书楹联

隶书山静胡先生

篆书阴符经

篆书千字文

篆书千字文

隶书山静胡先生

赴

篆书千字文

富

隶书司马温公册

篆书四箴四条屏

篆书诗经南陔

F

篆书张子西铭

篆书夏屋记

隶书司马温公册

篆书朱熹四斋铭

复

隶书司马温公册

赋

隶书册

隶书易经谦卦六条屏

篆书文

隶书扇面

隶书册

篆书弟子职册

隶书册

隶书册

58

F

隶书张子西铭

篆书节录庐山草堂记

隶书赠肯园

篆书白氏草堂记

篆书梅国记屏

篆书千字文

篆书文

隶书册

隶书司马温公册

隶书楹联

隶书屏

篆书诗经南陔

刚

隶书司马温公册

感

甘

盖

陕

篆书周易说卦

篆书庾信屏

篆书千字文

篆书白氏草堂记

隶书山静胡先生

感

篆书白氏草堂记

隶书横披

甘
隶书楹联

篆书千字文

敢

篆书千字文

改

纲

冈

篆书千字文

篆书千字文

篆书千字文

隶书横披

篆书千字文

皋

敢
隶书司马温公册

篆书文

改
隶书司马温公册

G

隶书张子西铭

隶书

隶书

割

隶书横披

歌

羡

隶书四条屏

篆书千字文

槁

篆书千字文

告

篆书四体书

隶书赠肯园

隶书张子西铭

隶书屏

隶书册

篆书夏屋记

篆书轴

篆书白氏草堂记

篆书千字文

篆书节录庐山草堂记

篆书千字文

隶书敖陶公

隶书山静胡先生

隶书册

高

篆书张子西铭

篆书夏屋记

耕

篆书梅国记屏

隶书赠肯园

庚

隶书山静胡先生

更

根

篆书阴符经

篆书阴符经

篆书千字文

隶书轴

庚

各

隶书屏

隶书

给

篆书千字文

隶书扇面

给

隶书司马温公册

篆书赠孟卿

隶书赠肯园

葛

篆书八言联

个

篆书九成宫额

篆书千字文

隶书屏

格

篆书四体书

隶书

隔

篆书神仙诗并叙

功

篆书阴符经

篆书文

篆书千字文

篆书张子西铭

篆书文

篆书千字文

隶书司马温公册

隶书敖陶公

隶书赠肯园

篆书曹丕自序

隶书

公

篆书阴符经

篆书八闼册

篆书千字文

隶书屏

隶书敖陶公

隶书敖陶公

弓

篆书庾信屏

篆书庾信屏

篆书八闼册

篆书千字文

隶书诗轴

工

63

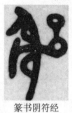

篆书阴符经

隶书赠肯园

拱

篆书千字文

拱

隶书山静胡先生

共

隶书易经谦卦六条屏

隶书司马温公册

恭

隶书

隶书张子西铭

躬

篆书千字文

篆书千字文

篆书弟子职册

篆书弟子职册

篆书张子西铭

隶书山静胡先生

宫

篆书九成宫额

篆书千字文

隶书屏

恭

篆书庾信屏

隶书张子西铭

隶书赠肯园

隶书司马温公册

隶书山静胡先生

隶书敖陶公

肱

G

G

隶书赠肯园

隶书册

隶书

篆书张子西铭

隶书横披

隶书

隶书司马温公册

篆书梅国记屏

篆书千字文

隶书碧山石铭

隶书楹联

隶书赠肯园

隶书赠曹俪生屏

篆书曹丕自序

篆书千字文

隶书司马温公册

隶书屏

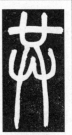
篆书弟子职册

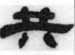
隶书卷

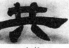
隶书

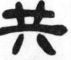
隶书山静胡先生

篆书梅国记屏

65

隶书扇面

隶书卷

篆书庾信屏

篆书夏屋记

篆书轴

篆书白氏草堂记

篆书唐诗集句

隶书楹联

隶书楹联

篆书千字文

篆书千字文

篆书梅国记屏

篆书龙虎山铭

篆书弟子职册

篆书节录庐山草堂记

隶书楹联

隶书司马温公册

隶书司马温公册

隶书司马温公册

篆书千字文

古

篆书夏屋记

篆书千字文

隶书敖陶公

隶书敖陶公

隶书张子西铭

姑

篆书千字文

G

顾

篆书千字文

篆书千字文

篆隶真草册

篆书八闼册

篆隶真草册

隶书敖陶公

瞀

故

G

篆书文

篆书阴符经

股

隶书山静胡先生

隶书山静胡先生

篆书阴符经

篆书心经

篆书心经

固

鼓

寡

隶书轴

篆书张子西铭

篆书阴符经

篆书千字文

隶书敖陶公

隶书敖陶公

篆书文

隶书山静胡先生

鹘

篆书千字文

67

篆书千字文

隶书扇面

隶书山静胡先生

隶书屏

隶书敖陶公

篆书文

篆书千字文

篆书阴符经

篆书周易说卦

隶书楹联

篆书夏屋记

隶书敖陶公

隶书轴

篆书心经

篆书阴符经

篆书中堂

隶书六朝镜铭

隶书立轴

篆书四体书

篆书张子西铭

隶书易经谦卦六条屏

隶书张子西铭

篆书轴

篆书千字文

篆书白氏草堂记

篆书白氏草堂记

篆书白氏草堂记

篆书八阅册

篆书中堂

隶书楹联

G

光

篆书楹联

篆书四体书

篆书神仙诗并叙

盥

篆书弟子职册

篆书弟子职册

篆书弟子职册

盥

隶书司马温公册

灌

篆书七言联

贯

贯

隶书七言联

冠

篆书千字文

冠

隶书司马温公册

隶书赠肯园

鳏

篆书张子西铭

隶书张子西铭

馆

隶书屏

管

69

圭

隶书敖陶公

篆书庾信屏

广

篆书朱熹四斋铭

隶书屏

圭

隶书

隶书张子西铭

篆书四箴四条屏

篆书千字文

隶书六朝镜铭

龟

隶书赠肯园

篆书千字文

隶书赠肯园

隶书敖陶公

隶书赠肯园

篆书千字文

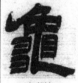

隶书轴

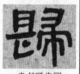

隶书赠肯园

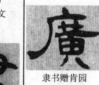

隶书赠肯园

隶书立轴

G

规

篆书千字文

隶书四条屏

隶书司马温公册

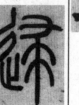

篆书四体书

隶书屏

归

篆书张子西铭

隶书黄鹤楼诗

隶书横披

70

篆书梅国记屏

篆书四体书

隶书司马温公册

篆书轴

隶书山静胡先生

隶书横披

隶书易经谦卦六条屏

篆书千字文

桧

贵

规

隶书屏

国

篆书谦卦轴

围

篆书阴符经

篆书夏屋记

篆书张子西铭

隶书四条屏

篆书阴符经

郭

鬼

篆书张子西铭

隶书山静胡先生

篆书梅国记屏

篆书千字文

隶书屏

篆书梅国记屏

篆书梅国记屏

隶书张子西铭

隶书司马温公册

隶书山静胡先生

隶书横披

隶书赠肯园

过

篆书梅国记屏

篆隶真草册

篆隶真草册

篆书千字文

隶书

隶书易经谦卦六条屏

虢

篆书千字文

果

篆书千字文

篆书夏屋记

邓石如书法字典

G

72

篆书神仙诗并叙

涵

隶书赠肯园

涵

韩

篆书八闼册

韩

篆书千字文

隶书司马温公册

害

隶书司马温公册

害

隶书易经谦卦六条屏

害

隶书张子西铭

含

隶书横披

函

骇

駭

篆书千字文

害

圉

篆书张子西铭

唐

篆书轴

篆书阴符经

海

篆书千字文

海

篆书七言联

海

篆书文

海

隶书敖陶公

海

隶书楹联

孩

骸

隶书立轴

骸

骸

篆书千字文

骸

篆书阴符经

海

好

篆书八闼册

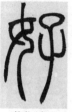

篆书八闼册

篆书千字文

篆书轴

隶书扇面

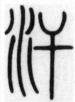

隶书黄鹤楼诗

汗

篆书七言联

豪

篆书八闼册

隶书敖陶公

汉

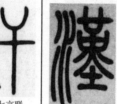

篆书赠曹俪生屏

篆书赠孟卿

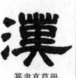

篆书千字文

篆隶真草册

篆书八言联

隶书轴

隶书轴

隶书赠肯园

隶书山静胡先生

隶书册

寒

隶书敖陶公

寒

篆书梅国记屏

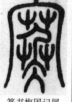

篆隶真草册

篆书千字文

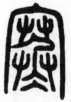

H

74

H

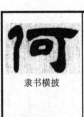
隶书横披

隶书碧山石铭

隶书卷

和

篆书八阕册

篆书八阕册

隶书敖陶公

隶书张子西铭

何

篆书神仙诗并叙

篆书千字文

篆书文

合

篆书庾信屏

篆书阴符经

篆书千字文

篆书张子西铭

隶书楹联

篆书梅国记屏

昊

隶书

浩

隶书敖陶公

词

篆书心经

篆书四箴四条屏

隶书易经谦卦六条屏

隶书立轴

隶书轴

号

篆书千字文

75

隶书楹联

隶书楹联

隶书卷

隶书经鉏堂杂志

隶书黄鹤楼诗

隶书轴

篆书千字文

隶书敖陶公

篆书唐诗集句

篆书龙虎山铭

隶书敖陶公

篆隶真草册

隶书轴

隶书屏

隶书立轴

隶书山静胡先生

隶书楹联

篆书诗经南陔

篆书千字文

篆书赠孟卿

篆书周易说卦

篆书千字文

篆书八言联

篆书轴

隶书四条屏

邓石如书法字典

H

76

H

篆书梅国记屏

隶书轴

鸿

隶书四条屏

侯

隶书

后

衡

篆书千字文

弘

弘

隶书敖陶公

虹

虹

隶书

虹

隶书

洪

洪

篆书千字文

横

篆书梅国记屏

横

篆书千字文

横

隶书轴

横

隶书轴

横

隶书赠肯园

横

隶书八条屏

亨

亨

隶书易经谦卦六条屏

亨

隶书易经谦卦六条屏

亨

隶书屏

恒

恒

恒

隶书横披

横

鏊

叡

隶书敖陶公

鏊

篆隶真草册

黑

黑

篆隶真草册

恨

恨

隶书赠肯园

77

篆书中堂

隶书赠肯园

隶书张子西铭

平

隶书横披

隶书横披

篆书赠曹俪生屏

篆书千字文

厚

篆书张子西铭

隶书册

隶书立轴

篆书阴符经

篆书文

篆书八阕册

篆书弟子职册

篆书阴符经

篆书八阕册

隶书屏

篆书阴符经

篆书庚信屏

隶书敖陶公

隶书敖陶公

隶书敖陶公

篆书

篆书中堂

H

78

隶书司马温公册

隶书司马温公册

隶书黄鹤楼诗

篆书夏屋记

篆书庾信屏

隶书轴

篆书曹丕自序

隶书山静胡先生

隶书山静胡先生

隶书碧山石铭

隶书司马温公册

篆书赠孟卿

篆隶真草册

隶书立轴

隶书八条屏

隶书屏

隶书册

隶书四条屏

隶书八条屏

隶书四条屏

篆书四箴四条屏

篆书千字文

篆书梅国记屏

隶书张子西铭

隶书张子西铭

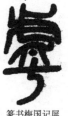

篆书轴

篆书夏屋记

篆书千字文

隶书横披

瑚

隶书敖陶公

邓石如书法字典

划

户

糊

孳

篆隶真草册

尸

劃

隶书轴

篆书千字文

挈

隶书楹联

华

护

篆书夏屋记

篆隶真草册

H

琴

隶书屏

篆书千字文

虎

護

篆书七言联

篆书夏屋记

篆书龙虎山铭

隶书楹联

篆书赠孟卿

篆书七言联

祐

篆书七言联

唬

80

隶书轴

隶书轴

隶书

隶书

篆书千字文

篆书张子西铭

隶书赠肯园

隶书屏

隶书张子西铭

篆书千字文

篆书阴符经

篆书阴符经

篆书阴符经

篆书千字文

篆书四篇四条屏

隶书山静胡先生

隶书楹联

隶书楹联

隶书楹联

隶书楹联

隶书赠肯园

隶书横披

隶书司马温公册

隶书册

隶书轴

隶书经鉏堂杂志

81

寰

篆书九成宫额

浣

隶书赠曹俪生屏

桓

篆书千字文

篆书文

隶书山静胡先生

隶书立轴

还

隶书赠曹俪生屏

环

篆书千字文

篆书轴

篆书千字文

隶书册

隶书

隶书山静胡先生

隶书屏

隶书屏

隶书山静胡先生

隶书山静胡先生

徊

篆书千字文

槐

篆书千字文

欢

邓
石
如
书
法
字
典

H

82

H

隶书易经谦卦六条屏

诙

隶书敖陶公

挥

篆书周易说卦

晖

篆书千字文

煌

篆书千字文

潢

隶书敖陶公

潢

恍

隶书敖陶公

恍

扰

隶书黄鹤楼诗

隍

隍

隶书山静胡先生

遑

遑

篆书诗经南陔

惶

惶

篆书千字文

篆书千字文

隶书册

皇

隶书

黄

篆书千字文

黄

篆书夏屋记

荒

篆书八阄册

篆书千字文

荒

隶书册

荒

隶书黄鹤楼诗

皇

83

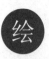
绘

隶书册

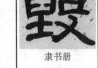
篆书八闼册

隶书楹联

隶书册

隶书册

隶书立轴

隶书

篆书神仙诗并叙

晦

会

回

麾

辉

篆书千字文

惠

篆书千字文

海

篆书中堂

隶书轴

麈

悔

徽

隶书

悔

回

徽

隶书敖陶公

回

惠
篆书千字文

隶书

誨
隶书

毁

篆书千字文

回
篆书千字文

篆书神仙诗并叙

隶书山静胡先生

邓石如书法字典

H

84

H

篆书诗经南陔

篆书阴符经

篆书张子西铭

隶书赠肯园

隶书赠曹俪生屏

隶书赠肯园

隶书张子西铭

篆书千字文

隶书赠曹俪生屏

隶书赠肯园

篆书八闼册

隶书寄师荔扉诗屏

隶书司马温公册

隶书册

篆书八闼册

篆书楹联

隶书诗轴

隶书卷

隶书敖陶公

隶书八条屏

篆书阴符经

隶书山静胡先生

篆书阴符经

获

篆书梅国记屏

篆书曹丕自序

篆书千字文

祸

篆书千字文

篆书千字文

篆书白氏草堂记

篆书神仙诗并叙

隶书赠肯园

屉

隶书赠肯园

矶

隶书黄鹤楼诗

石矶

隶书黄鹤楼诗

鸡

篆书千字文

隶书敖陶公

篆书阴符经

篆书千字文

篆书四箴四条屏

篆书八闼册

隶书屏

隶书山静胡先生

玑

篆书千字文

机

篆书阴符经

篆书阴符经

篆书阴符经

讥

篆书千字文

饥

篆书千字文

隶书赠肯园

隶书敖陶公

隶书立轴

87

隶书易经谦卦六条屏

篆书谦卦轴

篆书庾信屏

篆书千字文

篆书弟子职册

篆书神仙诗并叙

篆书千字文

篆书四箴四条屏

隶书司马温公册

隶书屏

隶书敖陶公

篆书千字文

篆隶真草册

隶书司马温公册

隶书司马温公册

篆书谦卦轴

隶书屏

篆书千字文

篆书千字文

篆书千字文

篆书八闼册

隶书寄师荔扉诗屏

篆书神仙诗并叙

篆书千字文

篆书阴符经

隶书

邓石如书法字典

J

88

隶书敖陶公

籍
篆隶真草册

籍
篆书千字文

籍
隶书司马温公册

几

篆
篆书千字文

篆书千字文

辑
篆隶真草册

朝
隶书

瘠

瘠
篆隶真草册

藉

籍
隶书屏

篆书赠曹俪生屏

隶书

集

集
篆书七言联

篆书心经

急
隶书赠肯园

急

疾

篆书张子西铭

疾
隶书司马温公册

疾
隶书山静胡先生

棘

极
隶书山静胡先生

即

即
篆书庾信屏

即
篆书心经

即
篆书千字文

即
篆隶真草册

隶书八条屏

篆书弟子职册

篆书四箴四条屏

隶书卷

篆书九成宫额

篆隶真草册

隶书赠肯园

隶书横披

篆书节录庐山草堂记

篆书千字文

脊

隶书山静胡先生

隶书司马温公册

隶书横披

篆书白氏草堂记

记

隶书屏

篆书梅国记屏

隶书屏

篆书梅国记屏

隶书横披

己

篆书八阕册

J

篆书四箴四条屏

篆书四箴四条屏

隶书司马温公册

隶书册

篆书朱熹四斋铭

篆书四箴四条屏

篆隶真草册

邓石如书法字典

90

隶书

隶书

篆书神仙诗并叙

篆书张子西铭

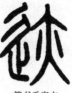

篆书千字文

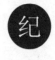

纪

继

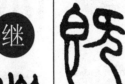

篆书张子西铭

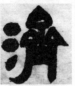

篆书千字文

篆书弟子职册

篆书梅国记屏

篆书弟子职册

隶书张子西铭

隶书易经谦卦六条屏

篆书四箴四条屏

隶书卷

篆书弟子职册

既

隶书黄鹤楼诗

隶书横披

篆书张子西铭

篆书四体书

篆书阴符经

济

迹

隶书楹联

隶书司马温公册

篆书阴符经

篆书千字文

篆书神仙诗并叙

篆书夏屋记

篆书千字文

篆书张子西铭

隶书张子西铭

隶书山静胡先生

隶书赠肯园

加

篆书梅国记屏

加

隶书赠肯园

加

隶书司马温公册

佳

篆书千字文

隶书敖陶公

稷

篆书千字文

冀

篆书赠曹俪生屏

篆书曹丕自序

隶书敖陶公

绩

篆书千字文

隶书黄鹤楼诗

霁

篆隶真草册

祭

篆书千字文

寄

篆书梅国记屏

寂

篆书千字文

篆书千字文

篆书阴符经

假

篆书千字文

篆书梅国记屏

篆书白氏草堂记

篆书八言联

篆书七言联

夏

篆书白氏草堂记

隶书

隶书册

隶书敖陶公

隶书屏

夹

篆书节录庐山草堂记

篆书梅国记屏

篆书夏屋记

篆隶真草册

隶书

隶书

隶书司马温公册

隶书司马温公册

隶书司马温公册

隶书屏

嘉

篆书千字文

隶书赠肯园

篆书八阅册

减

减

隶书山静胡先生

简

隶书山静胡先生

笺

篆书千字文

隶书楹联

茧

隶书敖陶公

隶书立轴

隶书敖陶公

隶书楹联

艰

隶书

监

隶书诗轴

隶书赠肯园

隶书山静胡先生

坚

篆书千字文

间

隶书四条屏

隶书司马温公册

隶书司马温公册

驾

篆书千字文

稼

篆书千字文

奸

篆书阴符经

J

94

J

建

篆书曹丕自序

篆书梅国记屏

篆书立轴

篆书山静胡先生

贱

隶书轴

见
隶书

见
隶书册

隶书横披

见
隶书文语

隶书赠肯园

篆书弟子职册

见
篆书心经

篆书神仙诗并叙

见
篆书千字文

见

篆书阴符经

篆书阴符经

见
篆书梅国记屏

见
篆书梅国记屏

篆书七言联

篆书千字文

剪

篆书千字文

塞

隶书山静胡先生

95

隶书立轴

隶书

隶书

江

篆书四体书

篆书夏屋记

篆书千字文

篆书张子西铭

隶书赠肯园

鉴

篆书中堂

篆书千字文

篆书白氏草堂记

篆书白氏草堂记

渐

隶书寄师荔扉诗屏

谏

隶书司马温公册

践

洞

篆书节录庐山草堂记

篆书节录庐山草堂记

隶书敖陶公

篆书神仙诗并叙

篆书张子西铭

篆书千字文

隶书张子西铭

隶书张子西铭

剑

篆书千字文

J

96

J

篆书四箴四条屏

篆书四体书

姜

篆书张子西铭

隶书寄师荔扉诗屏

隶书黄鹤楼诗

隶书楹联

绛

篆书千字文

疆

篆书千字文

隶书山静胡先生

江

隶书轴

隶书册

篆书千字文

篆书梅国记屏

隶书立轴

将

篆书千字文

浇

隶书经鉏堂杂志

娇

隶书敖陶公

交

篆书四体书

隶书敖陶公

隶书立轴

篆书千字文

讲

隶书张子西铭

篆书弟子职册

皆

篆书赠曹俪生屏

篆书心经

篆书张子西铭

篆书弟子职册

篆书弟子职册

教

隶书赠肯园

阶

篆书千字文

隶书楹联

隶书立轴

觉

篆书四箴四条屏

隶书敖陶公

隶书

隶书屏

教

篆书梅国记屏

矫

篆书千字文

隶书轴

隶书立轴

隶书册

骄

篆书弟子职册

胶

隶书山静胡先生

角

隶书

恔

J

J

诘

隶书楹联

洁

篆书梅国记屏

篆书千字文

隶书册

篆书朱熹四斋铭

隶书横披

隶书赠肯园

隶书司马温公册

杰

篆书八闼册

篆书心经

篆书心经

节

篆书千字文

篆书曹丕自序

隶书司马温公册

隶书司马温公册

接

篆书千字文

隶书赠肯园

隶书屏

揭

篆书千字文

篆隶真草册

篆书夏屋记

隶书赠肯园

隶书张子西铭

99

芥

芥
篆书千字文

界

篆书八言联

篆书心经

界
篆书文语

篆书诗经南陔

戒

篆书诗经南陔

隶书赠肯园

隶书山静胡先生

隶书横披

篆书千字文

隶书扇面

解

篆书卷

篆书千字文

介

篆书千字文

篆书诗经南陔

隶书山静胡先生

碣

篆书千字文

竭

结

篆书梅国记屏

篆书千字文

隶书诗轴

隶书山静胡先生

隶书卷

絜

邓石如书法字典

J

篆书白氏草堂记

篆书节录庐山草堂记

篆书千字文

隶书司马温公册

篆书文

隶书轴

篆书千字文

隶书卷

篆书七言联

篆书千字文

隶书七言联

隶书黄鹤楼诗

隶书山静胡先生

篆书千字文

篆书四体书

篆书夏屋记

隶书诗轴

隶书楹联

篆书千字文

篆书文

隶书

隶书

浸

篆书夏屋记

篆书阴符经

禁

篆书四箴四条屏

隶书司马温公册

近

篆书千字文

篆书梅国记屏

篆书轴

晋

篆书千字文

隶书山静胡先生

进

篆书文

篆书四体书

篆书弟子职册

篆书阴符经

篆书心经

篆书千字文

篆书周易说卦

篆隶真草册

隶书诗轴

隶书司马温公册

谨
隶书

尽

篆书赠孟卿

篆书阴符经

篆书心经

篆书

隶书赠肯园

荆

篆书千字文

隶书屏

精

篆隶真草册

兢

篆书赠曹俪生屏

经

京

精

篆书千字文

篆书四篆四条屏

隶书轴

篆书千字文

篆书夏屋记

精

隶书四条屏

隶书山静胡先生

隶书山静胡先生

篆书心经

京

篆书千字文

精

隶书赠肯园

井

隶书山静胡先生

精

篆书八闳册

隶书敖陶公

惊

篆书千字文

隶书轴

隶书楹联

篆书千字文

篆书夏屋记

泾

隶书赠肯园

篆书千字文

隶书卷

竞

篆书中堂

井

景

隶书轴

隶书山静胡先生

篆书四体书

篆书千字文

隶书敖陶公

篆书四体书

隶书山静胡先生

篆书弟子职册

隶书

隶书立轴

竟

篆书千字文

隶书

竞

隶书屏

隶书司马温公册

敬

篆书千字文

篆书七言联

隶书

静

隶书司马温公册

篆书诗经南陔

篆书心经

篆隶真草册

篆书阴符经

邓石如书法字典

J

104

篆书谦卦轴

篆书九成宫额

篆书曹丕自序

隶书易经谦卦六条屏

隶书立轴

隶书屏

隶书山静胡先生

篆书神仙诗并叙

篆书千字文

篆书阴符经

篆隶真草册

隶书赠肯园

篆书七言联

篆书心经

隶书屏

隶书经鉏堂杂志

隶书册

隶书

隶书轴

隶书赠肯园

篆书阴符经

篆书阴符经

篆书四箴四条屏

篆书千字文

隶书赠肯园

隶书山静胡先生

篆书弟子职册

隶书司马温公册

舅

隶书司马温公册

隶书司马温公册

隶书司马温公册

隶书赠肯园

答

隶书八条屏

救

篆书卷

就

篆书弟子职册

篆书千字文

隶书诗轴

隶书屏

隶书楹联

隶书

咎

隶书横披

隶书横披

酒

篆书千字文

隶书张子西铭

酒

隶书

旧

隶书屏

隶书

隶书轴

久

篆书四箴四条屏

隶书赠肯园

隶书山静胡先生

邓石如书法字典

J

106

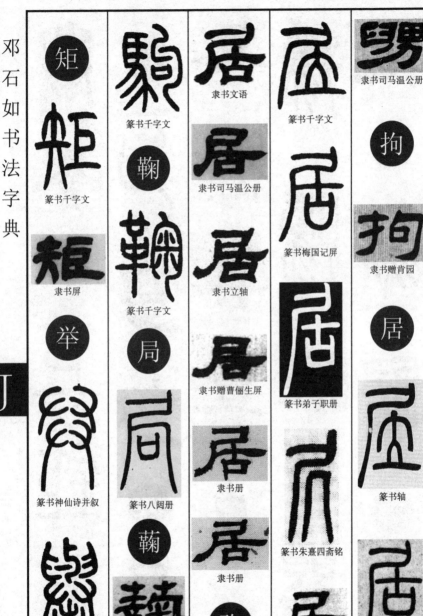

邓石如书法字典

J

矩
篆书千字文

矩
隶书屏

举
篆书神仙诗并叙

篆书千字文

騆
篆书千字文

鞠
篆书千字文

局
篆书八阌册

鞠
隶书轴

隶书文语

居
隶书司马温公册

居
隶书立轴

居
隶书赠曹俪生屏

居
隶书册

居
隶书册

驹

篆书千字文

居
篆书梅国记屏

居
篆书弟子职册

篆书朱熹四斋铭

篆隶真草册

居
隶书司马温公册

拘
隶书赠肯园

居

篆书轴

居
篆书诗经南陔

107

隶书山静胡先生

聚

篆书梅国记屏

篆书千字文

卷

隶书

篆书白氏草堂记

篆书千字文

隶书轴

惧

篆书千字文

隶书碧山石铭

隶书司马温公册

隶书司马温公册

隶书司马温公册

隶书司马温公册

据

句

篆书曹丕自序

隶书楹联

隶书

具

篆书千字文

篆书赠曹俪生屏

隶书司马温公册

巨

篆书千字文

钜

篆书千字文

隶书赠曹俪生屏

J

隶书赠曹俪生屏

均

隶书司马温公册

隶书司马温公册

隶书山静胡先生

君

篆书夏屋记

篆书

爵

篆书千字文

军

篆书千字文

篆书千字文

隶书楹联

隶书卷

隶书敖陶公

厥

篆书千字文

篆书诗经南陔

绝

篆书阴符经

篆隶真草册

隶书册

隶书楹联

隶书立轴

眷
篆书诗经南陔

隽

隶书敖陶公

决

篆书文语

隶书赠肯园

篆书千字文

篆书弟子职册

隶书敖陶公

隶书赠肯园

隶书易经谦卦六条屏

隶书易经谦卦六条屏

隶书

隶书张子西铭

篆书千字文

郡

篆书千字文

峻

篆书神仙诗并叙

钧

篆书千字文

篆书千字文

篆书梅国记屏

篆书八闶册

篆隶真草册

篆书张子西铭

篆书阴符经

篆书文

篆书四体书

篆书谦卦轴

篆书谦卦轴

K

篆书白氏草堂记

轲

篆书千字文

疴

隶书寄师荔扉诗屏

可

抗

篆书千字文

考

篆书卷

柯

篆书节录庐山草堂记

篆书千字文

隶书敖陶公

隶书扇面

慷

隶书山静胡先生

糠

篆书千字文

隶书

慨

隶书山静胡先生

看

隶书卷

隶书立轴

康

开

篆隶真草册

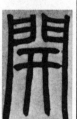

隶书赠肯园

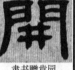

隶书轴

隶书册

隶书敖陶公

111

隶书山静胡先生

隶书册

篆书夏屋记

篆书庾信屏

隶书

克

篆书阴符经

隶书轴

篆书夏屋记

篆书赠孟卿

刻

篆书四箴四条屏

篆书千字文

可

隶书赠肯园

隶书

篆书千字文

恪

可

隶书

隶书山静胡先生

篆书弟子职册

篆书朱熹四斋铭

篆书千字文

篆书千字文

隶书易经谦卦六条屏

隶书册

篆书神仙诗并叙

篆书四体书

篆书千字文

篆书文

隶书楹联

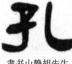

隶书山静胡先生

篆书庾信屏

篆书心经

篆书四体书

篆隶真草册

孔

隶书五言联

隶书横披

隶书敖陶公

空

篆书千字文

篆书白氏草堂记

篆书夏屋记

隶书司马温公册

隶书敖陶公

课

隶书敖陶公

肯

客

篆书弟子职册

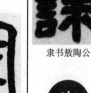

篆书弟子职册

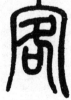

篆书弟子职册

篆书梅国记屏

113

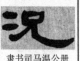

隶书司马温公册

篆书千字文

篆书轴

隶书易经谦卦六条屏

隶书赠肯园

篆书千字文

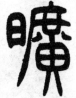

篆书千字文

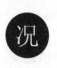

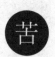

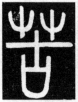

篆书心经

篆书心经

篆书梅国记屏

篆书卷

篆隶真草册

篆书千字文

隶书轴

隶书轴

隶书

篆书千字文

篆书心经

隶书山静胡先生

K

K

篆书朱熹四斋铭

括

隶书赠肯园

篆书千字文

鶺

篆书千字文

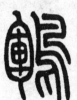
困

篆书千字文

扩

隶书赠肯园

隶书

坤

篆书张子西铭

篆书张子西铭

昆

篆书千字文

篆书夏屋记

溃

篆书阴符经

愧

篆书张子西铭

隶书张子西铭

窥

隶书赠肯园

蒉

隶书赠肯园

喟

篆书文

馈

115

栏

篆书四体书

隶书黄鹤楼诗

隶书卷

篮

篆书千字文

览

篆书千字文

隶书碧山石铭

来

隶书卷

隶书寄师荔扉诗屏

赖

篆书千字文

隶书卷

兰

篆书四箴四条屏

隶书轴

隶书屏

隶书立轴

隶书立轴

隶书敖陶公

来

篆书千字文

篆书七言联

篆书梅国记屏

篆隶真草册

L

篆书节录庐山草堂记

篆书白氏草堂记

篆书轴

隶书四条屏

隶书立轴

隶书易经谦卦六条屏

老

篆书庾信屏

篆书心经

篆书千字文

隶书轴

劳

篆书千字文

篆书谦卦轴

隶书张子西铭

隶书易经谦卦六条屏

篆书九成宫额

廊

篆书千字文

朗

篆书千字文

浪

篆书中堂

隶书立轴

滥

隶书山静胡先生

郎

隶书寄师荔扉诗屏

琅

隶书司马温公册

累

篆书梅国记屏

篆书梅国记屏

篆书千字文

雷

篆书阴符经

隶书寄师荔扉诗屏

泪

隶书敖陶公

类

隶书张子西铭

隶书册

隶书敖陶公

乐
隶书轴

樂
隶书

樂
隶书

勒

篆书千字文

篆书七言联

隶书张子西铭

隶书赠肯园

隶书楹联

隶书四条屏

隶书横披

隶书敖陶公

隶书轴

隶书寄师荔扉诗屏

乐

篆书阴符经

篆书千字文

L

118

隶书屏

隶书屏

篆书千字文

隶书敖陶公

篆书节录庐山草堂记

隶书赠肯园

李

离

篆书千字文

篆书四箴四条屏

篆书千字文

篆书易经谦卦六条屏

篆书神仙诗并叙

篆书心经

隶书司马温公册

隶书赠曹俪生屏

篆书白氏草堂记

隶书立轴

隶书扇面

篆书楹联

隶书楹联

礼

黎

篆书千字文

隶书敖陶公

隶书赠肯园

篆书四箴四条屏

篆书千字文

篆书卷

篆书弟子职册

隶书轴

篆书四体书

隶书卷

隶书敫陶公

理

隶书

篆书文

篆书诗经南陔

篆书千字文

篆隶真草册

篆书周易说卦

里

篆书弟子职册

隶书赠肯园

历

鲤

隶书四条屏

隶书敫陶公

篆书阴符经

篆书夏屋记

隶书赠肯园

篆书阴符经

篆书夏屋记

篆书千字文

篆书千字文

隶书屏

篆书四箴四条屏

隶书立轴

L

L

篆书阴符经

隶书易经谦卦六条屏

隶书赠肯园

隶书赠肯园

隶书立轴

篆书谦卦轴

篆书谦卦轴

篆书心经

篆书心经

篆书千字文

隶书敖陶公

篆书四箴四条屏

隶书屏

篆书谦卦轴

篆书周易说卦

篆隶真草册

隶书山静胡先生

隶书赠肯园

篆书千字文

隶书屏

篆书八闼册

篆书阴符经

篆书千字文

121

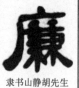
隶书山静胡先生

联

帘

篆书千字文

隶书

隶书立轴

篆书四体书

隶

琏

篆书赠孟卿

篆书张子西铭

篆书梅国记屏

隶书山静胡先生

篆隶真草册

莲

隶书敖陶公

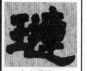

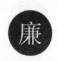
廉

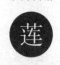
莲

篆书张子西铭

篆书千字文

练

篆书夏屋记

连

隶书山静胡先生

隶书赠肯园

恋

篆书千字文

涟

篆书阴符经

隶书册

隶书敖陶公

篆书庾信屏

邓石如书法字典

L

篆书八阕册

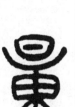

篆书千字文

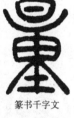

篆隶真草册

隶书司马温公册

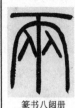

篆书八阕册

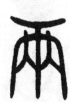

篆书千字文

隶书楹联

篆书七言联

篆书八阕册

隶书四条屏

粮

篆书千字文

两

篆书庚信屏

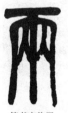

篆书周易说卦

隶书山静胡先生

凉

篆书千字文

隶书册

隶书册

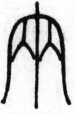

隶书

篆书诗经南陔

良

篆书千字文

篆书曹丕自序

隶书诗轴

篆书诗经南陔

篆书谦卦轴

篆书阴符经

隶书七绝诗

篆书千字文

篆书神仙诗并叙

篆书千字文

篆书神仙诗并叙

篆书曹丕自序

隶书司马温公册

篆书千字文

隶书易经谦卦六条屏

隶书寄师荔扉诗屏

篆书千字文

篆书阴符经

隶书轴

篆书庚信屏

隶书册

篆书夏屋记

隶书楹联

邓石如书法字典

L

篆书千字文

篆书四体书

篆书隶书

隶书楹联

篆书神仙诗并叙

篆书千字文

篆书千字文

篆书诗经南陔

隶书四条屏

隶书楹联

篆书龙虎山铭

篆书八阕册

篆书夏屋记

隶书山静胡先生

篆书九成宫额

篆书千字文

篆书夏屋记

篆书千字文

隶书敖陶公

隶书四条屏

临

篆书千字文

隶书轴

隶书赠肯园

篆隶真草册

隶书易经谦卦六条屏

隶书敫陶公

隶书敫陶公

隶书黄鹤楼诗

隶书扇面

隶书司马温公册

篆书夏屋记

篆书赠孟卿

篆书千字文

篆书七言联

篆书轴

留

雷

篆隶真草册

留

隶书黄鹤楼诗

流

篆书庾信屏

篆书四体书

令

篆隶真草册

溜

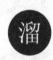
隶书敫陶公

刘

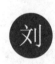
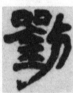
隶书敫陶公

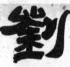
隶书楹联

隶书赠曹俪生屏

篆书梅国记屏

篆书千字文

令

篆书千字文

篆书张子西铭

篆书张子西铭

令

隶书张子西铭

L

隶书黄鹤楼诗

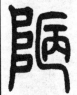
篆书千字文

篆隶真草册

隶书赠肯园

隶书敖陶公

篆书张子西铭

篆书张子西铭

楼

篆书千字文

篆书四体书

隶书轴

隶书轴

聋

篆书阴符经

篆书诗经南陔

隶书山静胡先生

隶书易经谦卦六条屏

隶书七言联

隶书册

龙

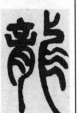
篆书白氏草堂记

篆书千字文

隶书敖陶公

隶书楹联

六

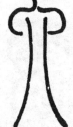
篆书谦卦轴

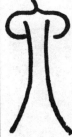
篆书谦卦轴

隶书立轴

篆书神仙诗并叙

禄

篆书千字文

隶书司马温公册

路

篆书阴符经

录

隶书敖陶公

鹿

篆书曹丕自序

篆书神仙诗并叙

隶书寄师荔扉诗屏

鲁

篆书文

陆

篆书夏屋记

漏

篆书张子西铭

隶书张子西铭

隶书

卢

篆隶真草册

庐

篆隶真草册

篆书千字文

篆书四体书

篆书文语

篆书文

隶书立轴

篆书千字文

篆书千字文

篆书千字文

篆书千字文

隶书册

篆书白氏草堂记

隶书四条屏

篆书龙虎山铭

篆书千字文

隶书敖陶公

隶书敖陶公

隶书卷

篆书中堂

隶书四条屏

篆书

隶书寄师荔扉诗屏

隶书赠肯园

篆书心经

隶书册

隶书

篆书七言联

隶书七言联

篆书心经

篆书七言联

履

篆书千字文

律

篆书庚信屏

篆书阴符经

篆书千字文

吕

篆书千字文

隶书敖陶公

侣

侣

隶书碧山石铭

屡

篆书寄师荔扉诗屏

隶书轴

落

隶书寄师荔扉诗屏

驴

篆书千字文

隶书册

闾

隶书司马温公册

篆书庚信屏

篆书千字文

篆书赠孟卿

隶书轴

篆书千字文

洛

篆书千字文

篆书夏屋记

隶书轴

130

L

篆书四体书

隶书轴

隶书楹联

篆书千字文

篆书节录庐山草堂记

篆书白氏草堂记

篆隶真草册

篆书千字文

篆书赠孟卿

篆隶真草册

隶书横披

131

芒

篆书神仙诗并叙

篆书曹丕自序

莽

篆书千字文

篆书夏屋记

蔓

篆书白氏草堂记

漫

篆书四体书

邙

篆书千字文

埋
隶书敖陶公

麦

麦
隶书册

满

篆书千字文

隶书卷

满

隶书

马
隶书册

隶书敖陶公

隶书司马温公册

隶书楹联

埋

麻
篆书阴符经

马

篆书四体书

篆书曹丕自序

隶书轴

麻

马

M

132

篆书千字文

篆隶真草册

隶书册

美

篆书千字文

篆书夏屋记

篆书梅国记屏

篆书轴

梅

隶书敖陶公

每

篆书龙虎山铭

隶书敖陶公

没

隶书张子西铭

沒

隶书扇面

梅

篆书梅国记屏

隶书册

耄

隶书

貌

篆书千字文

篆隶真草册

隶书卷

毛

篆书千字文

茂

篆书梅国记屏

篆书曹丕自序

隶书册

盟

篆书千字文

盟

篆书千字文

孟

篆书梅国记屏

篆书千字文

蒙

篆书节录庐山草堂记

蒙

篆书白氏草堂记

蒙

篆书千字文

隶书赠肯园

篆隶真草册

门

篆书八言联

篆书赠曹俪生屏

门

篆隶真草册

扪

捫

隶书

隶书赠肯园

悶

寐

篆书千字文

寐

隶书

门

门

篆书神仙诗并叙

门

篆书千字文

美

隶书册

美

隶书山静胡先生

昧

昧

隶书司马温公册

寐

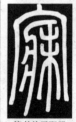

篆书弟子职册

篆书弟子职册

邓石如书法字典

M

134

M

隶书敖陶公

蜜

篆书心经

篆书心经

绵

篆书梅国记屏

篆书诗经南陔

秘

秋
隶书五律诗

密

密
篆书千字文

密
隶书册

篆书千字文

麾

靡

篆书千字文

靡
隶书

靡
隶书

汨

咪

咪
隶书立轴

迷

迷

隶书八条屏

迷
隶书

迷

隶书赠肯园

麽

盂

盂
隶书敖陶公

盂
隶书敖陶公

梦

篆书心经

梦

隶书敖陶公

135

篆书梅国记屏

隶书司马温公册

隶书赠肯园

篆书千字文

篆书千字文

面

免

妙

篆书张子西铭

隶书立轴

隶书赠肯园

隶书立轴

篆书庾信屏

免

M

篆书千字文

隶书

面

隶书

勉

隶书轴

篆书千字文

篆书千字文

隶书四条屏

篆书张子西铭

庙

遂

苗

隶书轴

篆书中堂

篆书朱熹四斋铭

136

M

篆书曹丕自序

篆书节录庐山草堂记

篆书白氏草堂记

隶书赠曹俪生屏

隶书山静胡先生

隶书

名

篆书千字文

篆书七言联

篆书四体书

篆书张子西铭

隶书赠肯园

隶书易经谦卦六条屏

隶书四条屏

隶书山静胡先生

隶书

篆书神仙诗并叙

篆书千字文

篆书阴符经

隶书册

民

篆书千字文

篆书千字文

篆书文

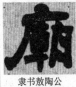

隶书敖陶公

灭

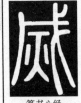

篆书心经

篆书心经

隶书八条屏

篆隶真草册

篆书八闼册

篆书心经

隶书屏

隶书横披

隶书易经谦卦六条屏

篆书八闼册

篆书文

隶书横披

明

隶书立轴

隶书司马温公册

篆书龙虎山铭

篆书神仙诗并叙

篆书阴符经

隶书山静胡先生

鸣

篆书千字文

篆书周易说卦

隶书轴

篆书

隶书轴

篆书千字文

篆书千字文

隶书

隶书赠肯园

篆书八闼册

篆书心经

138

M

隶书四条屏

隶书司马温公册

隶书

隶书轴

谬

隶书八条屏

谬

隶书赠肯园

篆书阴符经

篆书弟子职册

篆书弟子职册

篆书周易说卦

隶书赠肯园

隶书碧山石铭

隶书八条屏

瞑

篆书千字文

命

篆书千字文

隶书楹联

冥

篆书梅国记屏

篆书千字文

铭

篆书千字文

隶书谦卦轴

篆书谦卦轴

隶书易经谦卦六条屏

隶书易经谦卦六条屏

茗

篆书曹丕自序

篆书千字文

墨

篆书千字文

墨

隶书

篆书弟子职册

莫

隶书山静胡先生

其

隶书立轴

隶书敖陶公

莫

隶书

隶书赠肯园

隶书张子西铭

莫

篆书千字文

篆书卷

篆书阴符经

磨

隶书

隶书

魔

魔

隶书寄师荔扉诗屏

隶书赠肯园

未

隶书五律诗

缪

隶书山静胡先生

摩

篆书千字文

隶书楹联

磨

篆书千字文

M

M

篆书夏屋记

篆书夏屋记

篆书千字文

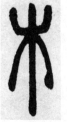

篆书白氏草堂记

亩

篆书千字文

隶书屏

木

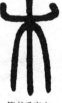

篆书庾信屏

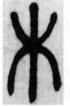

篆书阴符经

隶书司马温公册

母

隶书司马温公册

母

隶书司马温公册

母

隶书张子西铭

母

隶书张子西铭

牡

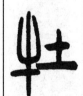

篆书千字文

隶书赠肯园

母

篆书张子西铭

篆书张子西铭

篆书千字文

篆书千字文

隶书赠肯园

隶书册

谋

篆书四体书

谋

隶书

141

睦

牧

篆书阴符经

隶书

睦

篆书千字文

目

篆书神仙诗并叙

隶书轴

牧

篆书千字文

隶书敖陶公

慕

篆书梅国记屏

牧

隶书易经谦卦六条屏

目

篆书千字文

隶书赠肯园

牧

隶书敖陶公

慕

篆书千字文

幕

目

隶书碧山石铭

隶书册

隶书横披

篆书曹丕自序

目

隶书横披

隶书册

目

篆书庾信屏

篆书四体书

篆书诗经南陔

篆书千字文

篆书千字文

篆书梅国记屏

篆书千字文

隶书司马温公册

隶书扇面

隶书张子西铭

篆书文

隶书山静胡先生

隶书山静胡先生

篆书张子西铭

篆书弟子职册

篆书弟子职册

篆书八阄册

隶书司马温公册

篆书千字文

篆书心经

篆书千字文

篆书神仙诗并叙

143

隶书册

隶书山静胡先生

篆书卷

篆书梅国记屏

篆书七言联

恼

隶书横披

隶书楹联

篆书七言联

恼

隶书赠肯园

囊

篆书八闼册

馁

篆书千字文

篆书千字文

隶书楹联

馁

篆隶真草册

内

篆书白氏草堂记

隶书敖陶公

隶书赠肯园

隶书四条屏

囊

隶书赠肯园

难

篆书梅国记屏

内

篆书四箴四条屏

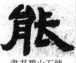
隶书碧山石铭

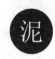
篆书九成宫额

篆书八闼册

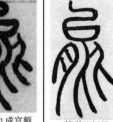

隶书

隶书横披

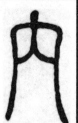
篆书四箴四条屏

泥
隶书立轴

篆隶真草册

篆书梅国记屏

隶书册

拟

隶书楹联

篆书阴符经

能

篆书八闼册

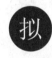

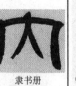

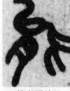
篆书阴符经

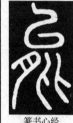
篆书心经

篆隶真草册

攫
隶书敖陶公

隶书册

逆

隶书敖陶公

篆书千字文

篆书阴符经

篆书八闼册

篆书千字文

隶书八条屏

迚
隶书赠肯园

145

篆书千字文

隶书屏

隶书五律诗

篆书千字文

隶书四条屏

篆书四箴四条屏

隶书

年

隶书楹联

隶书山静胡先生

隶书碧山石铭

篆书曹丕自序

篆书庾信屏

隶书

撵

隶书敖陶公

篆书赠曹俪生屏

篆书夏屋记

隶书屏

隶书横披

隶书山静胡先生

篆书千字文

念

隶书横披

隶书立轴

隶书山静胡先生

篆书神仙诗并叙

N

农

篆书千字文

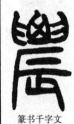
隶书屏

隶书敖陶公

隶书山静胡先生

篆书张子西铭

篆书卷

隶书张子西铭

隶书司马温公册

涅
隶书横披

�
蹠

篆书梅国记屏

宁

篆书千字文

篆书八言联

篆书册

隶书

蔦

篆书白氏草堂记

涅

篆书心经

鸟

篆书千字文

篆书诗经南陔

隶书楹联

隶书横披

147

篆书千字文

篆书张子西铭

隶书司马温公册

隶书敖陶公

隶书

秾

褥

隶书立轴

穤

篆书心经

怒

怒

隶书司马温公册

女

N

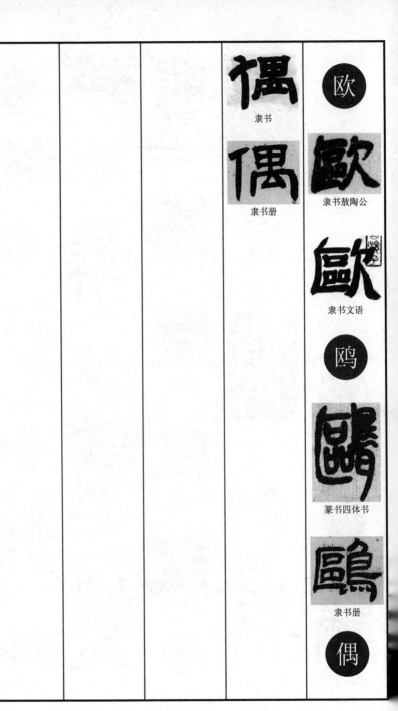

隶书

隶书册

欧

隶书敖陶公

隶书文语

鸥

篆书四体书

隶书册

偶

畔

篆书心经

畔
隶书楹联

篆书诗经南陔

旁

槃

隶书轴

隶书敖陶公

徘

葩

葩
隶书立轴

篆书千字文

篆书心经

盘
隶书楹联

徘
篆书千字文

杷

陪

叛

盘
隶书山静胡先生

盘

篆书千字文

篆书神仙诗并叙

杷
篆书千字文

排

篆书千字文

篆书千字文

隶书敖陶公

婴

篆书千字文

篆书神仙诗并叙

排

篆隶真草册

P

邓石如书法字典

P

篆书千字文

篆书赠曹俪生屏

隶书

隶书

篆书千字文

篆书张子西铭

隶书张子西铭

隶书张子西铭

隶书四条屏

隶书黄鹤楼诗

篆书诗经南陔

篆书神仙诗并叙

篆书千字文

隶书山静胡先生

篆书神仙诗并叙

隶书楹联

隶书敖陶公

篆书千字文

隶书碧山石铭

隶书司马温公册

隶书张子西铭

151

篆书八闽册

隶书易经谦卦六条屏

隶书四条屏

隶书山静胡先生

隶书黄鹤楼诗

篆隶真草册

平

篆书庾信屏

隶书赠肯园

篆书千字文

篆书张子西铭

隶书张子西铭

频

篆书千字文

品

隶书司马温公册

篆书九成宫额

隶书轴

隶书轴

飘

篆书千字文

贫

篇

隶书七言联

隶书八条屏

骈

篆书白氏草堂记

片

P

瀟
隶书寄师荔扉诗屏

瀑

破
隶书轴

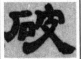
坡
隶书敖陶公

评

瀑
隶书楹联

圃

魄

坡
隶书敖陶公

評
隶书敖陶公

圃
篆书神仙诗并叙

魄
篆书千字文

泼

評
隶书敖陶公

篆书四体书

仆

僕
隶书册

篆书四体书

評
隶书立轴

菩

蒲

颇

瓶

篆书心经

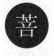
蒲
篆书夏屋记

颇
篆书千字文

瓶
隶书立轴

破

坡

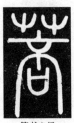

篆书阴符经

篆书轴

篆书千字文

篆书张子西铭

篆书庾信屏

篆书夏屋记

隶书山静胡先生

隶书张子西铭

篆书四体书

岐

隶书立轴

隶书屏

篆书千字文

齐

隶书四条屏

篆书庾信屏

隶书卷

篆书四箴四条屏

篆书张子西铭

篆书弟子职册

篆书千字文

Q

篆书阴符经

隶书屏

篆书朱熹四斋铭

篆书节录庐山草堂记

篆书诗经南陔

篆书夏屋记

隶书屏

隶书张子西铭

篆书节录庐山草堂记

篆书谦卦轴

篆书四体书

隶书册

隶书张子西铭

篆书弟子职册

篆书千字文

篆书七言联

隶书八条屏

隶书司马温公册

篆书八闼册

篆书梅国记屏

篆书七言联

篆书张子西铭

隶书司马温公册

隶书司马温公册

篆书神仙诗并叙

篆书千字文

隶书张子西铭

篆书白氏草堂记

隶书司马温公册

隶书山静胡先生

隶书四条屏

隶书楹联

隶书寄师荔扉诗屏

篆书弟子职册

隶书立轴

隶书册

篆书千字文

隶书经鉏堂杂志

隶书立轴

绮

隶书立轴

篆书中堂

篆书庾信屏

篆书阴符经

篆书八闼册

隶书敖陶公

156

隶书山静胡先生

契

篆书阴符经

Q

篆书八阕册

篆书赠孟卿

隶书赠肯园

隶书敖陶公

隶书立轴

隶书司马温公册

隶书司马温公册

篆书八阕册

篆书八阕册

篆隶真草册

篆书阴符经

篆书神仙诗并叙

篆书千字文

篆书龙虎山铭

篆书庾信屏

篆书千字文

隶书立轴

隶书敖陶公

气

篆书八言联

篆书夏屋记

篆书谦卦轴

隶书横披

隶书赠肯园

篆书文

篆隶真草册

篆书谦卦轴

迁

篆书四箴四条屏

千

篆书千字文

篆书千字文

隶书山静胡先生

砌

篆书谦卦轴

遷

隶书山静胡先生

千

篆书千字文

篆书八闼册

隶书轴

器

篆书轴

谦

篆书千字文

千

隶书敖陶公

篆书阴符经

篆书文语

158

篆书张子西铭

隶书屏

前

隶书易经谦卦六条屏

隶书张子西铭

隶书立轴

篆书中堂

愆

隶书

篆书轴

潜

虔

愆

隶书

篆书轴

篆书千字文

篆书四体书

隶书

篆书文

遣

篆书诗经南陔

襄

隶书易经谦卦六条屏

篆书梅国记屏

篆书四箴四条屏

篆书神仙诗并叙

隶书易经谦卦六条屏

篆书夏屋记

篆书梅国记屏

篆书千字文

篆书千字文

篆书阴符经

诮

篆书千字文

窍

峤

嶕

篆书神仙诗并叙

隶书卷

巧

樯

隶书轴

乔

篆书神仙诗并叙

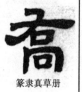
篆书夏屋记

篆隶真草册

篆书梅国记屏

羌

篆书千字文

墙

篆书千字文

篆隶真草册

篆书千字文

茂

篆书夏屋记

嵌

篆书白氏草堂记

蒨

邓石如书法字典

Q

160

篆书千字文

亲
隶书山静胡先生

親
隶书山静胡先生

親
隶书赠肯园

親
隶书赠肯园

秦

篆书千字文

侵
篆书谦卦轴

優
隶书易经谦卦六条屏

優
隶书易经谦卦六条屏

亲

親
篆书八闳册

且
隶书赠肯园

且
隶书山静胡先生

妾

篆书千字文

钦

篆书四箴四条屏

欽
隶书屏

篆书千字文

切
隶书赠肯园

且

且
篆书弟子职册

且
篆书千字文

且
隶书张子西铭

篆书阴符经

切

篆书心经

篆书心经

切
篆书八闳册

篆书赠孟卿

轻

篆书神仙诗并叙

篆书千字文

篆书阴符经

轻

隶书册

隶书司马温公册

青

篆书庚信屏

篆书千字文

篆书文语

青

隶书册

篆书千字文

勤

勤

篆书朱熹四斋铭

篆隶真草册

隶书山静胡先生

寝

隶书扇面

隶书赠肯园

隶书五言联

禽

篆书庚信屏

篆书阴符经

篆书诗经南陔

隶书敖陶公

隶书屏

琴

篆书千字文

隶书

隶书经鉏堂杂志

琴

隶书册

162

隶书楹联

隶书山静胡先生

篆书神仙诗并叙

篆书八闼册

隶书四条屏

隶书册

篆书文语

篆书八闼册

篆书千字文

隶书文语

隶书横披

隶书经鉏堂杂志

隶书立轴

隶书屏

隶书四条屏

隶书文语

篆书千字文

隶书立轴

篆书神仙诗并叙

隶书轴

隶书赠肯园

篆书八闼册

篆书千字文

篆书神仙诗并叙

隶书赠肯园

隶书山静胡先生

篆书庚信屏

琼

篆书曹丕自序

琼

篆书梅国记屏

篆书楹联

琼

篆书周易说卦

隶书敖陶公

邱

篆书千字文

篆书庚信屏

篆书神仙诗并叙

篆书朱熹四斋铭

篆书张子西铭

隶书张子西铭

隶书册

隶书册

隶书敖陶公

隶书

清

篆书千字文

穷

篆书张子西铭

隶书司马温公册

庆

篆书千字文

篆书夏屋记

隶书赠肯园

隶书赠肯园

邓石如书法字典

Q

164

Q

篆书庾信屏

屈

篆书赠曹俪生屏

隶书敖陶公

隶书楹联

趋

篆书八言联

区

篆书神仙诗并叙

隶书屏

驱

篆书千字文

隶书四条屏

隶书敖陶公

隶书

酋

隶书敖陶公

裘

求

篆书弟子职册

篆书四体书

篆书千字文

篆书庾信屏

隶书寄师荔扉诗屏

隶书轴

隶书卷

隶书卷

隶书楹联

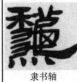

隶书轴

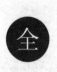

篆书张子西铭

隶书张子西铭

隶书山静胡先生

隶书横披

泉

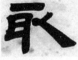
隶书

去

篆隶真草册

篆书千字文

隶书黄鹤楼诗

隶书四条屏

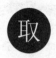
取

篆书夏屋记

篆书千字文

篆书八闼册

篆书阴符经

隶书赠肯园

瞿
隶书卷

曲

篆书庾信屏

篆书千字文

篆书四条屏

篆书弟子职册

渠

隶书八条屏

蕖

篆书千字文

蘧

Q

Q

隶书楹联

隶书司马温公册

隶书屏

阙

隶书八言联

篆书千字文

群

篆书千字文

篆书夏屋记

缺

隶书赠肯园

却

隶书册

隶书立轴

隶书敖陶公

隶书屏

篆书千字文

隶书山静胡先生

券

隶书四条屏

隶书册

隶书敖陶公

隶书

隶书赠肯园

隶书册

167

隶书八条屏

篆书文

篆书夏屋记

篆书弟子职册

篆书八闼册

隶书碧山石铭

篆书夏屋记

染

隶书册

篆书神仙诗并叙

篆书张子西铭

篆书千字文

隶书司马温公册

篆书文语

篆书龙虎山铭

篆书阴符经

隶书楹联

隶书山静胡先生

隶书张子西铭

隶书

隶书赠肯园

隶书敖陶公

篆书庾信屏

篆书阴符经

篆书龙虎山铭

篆书四体书

篆书周易说卦

隶书轴

让

篆书弟子职册

篆书卷

篆书神仙诗并叙

篆书千字文

篆书千字文

热

篆书千字文

篆书卷

篆书唐诗集句

篆书赠曹俪生屏

篆书千字文

隶书楹联

篆书文

篆书九成宫额

篆书四箴四条屏

篆书阴符经

篆书赠孟卿

人

绕

隶书山静胡先生

169

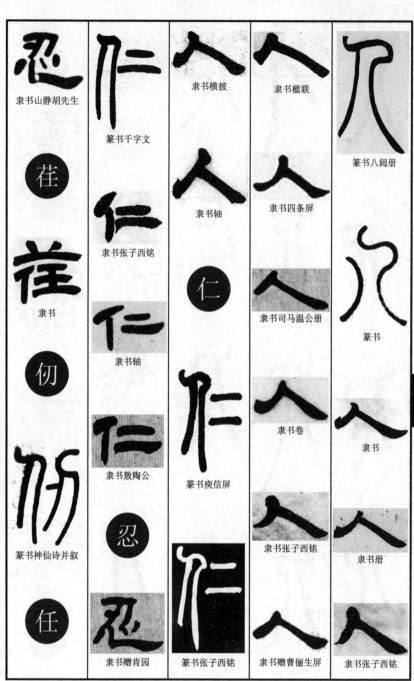

隶书山静胡先生

隶书横披

隶书楹联

篆书千字文

篆书八闼册

茌

隶书轴

隶书四条屏

崔

隶书

隶书张子西铭

篆书

隶书司马温公册

仞

仁

隶书轴

隶书卷

R

隶书

篆书神仙诗并叙

仁

隶书敖陶公

篆书庾信屏

隶书张子西铭

隶书册

任

忍

忍

隶书赠肯园

篆书张子西铭

隶书赠曹俪生屏

隶书张子西铭

170

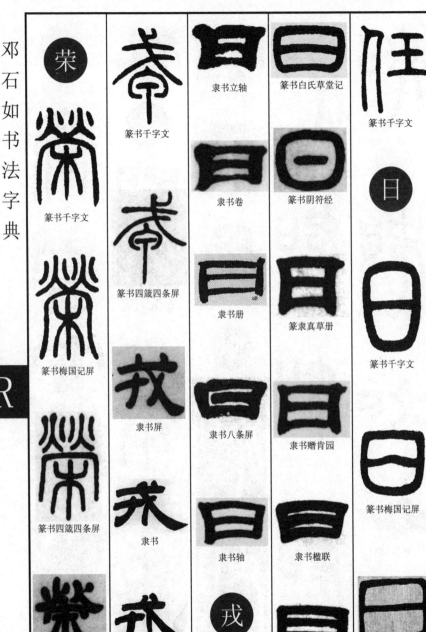

荣

篆书千字文

篆书梅国记屏

篆书四箴四条屏

隶书屏

篆书千字文

篆书四箴四条屏

隶书屏

隶书

隶书

戒

隶书立轴

隶书卷

隶书册

隶书八条屏

隶书轴

戎

篆书白氏草堂记

篆书阴符经

篆隶真草册

隶书赠肯园

隶书楹联

隶书楹联

任

篆书千字文

日

篆书千字文

篆书梅国记屏

篆书四体书

R

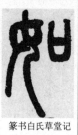
篆书白氏草堂记

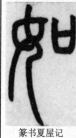
篆书夏屋记

隶书司马温公册

隶书司马温公册

柔

容

篆书千字文

篆书弟子职册

篆书八闼册

篆书千字文

隶书横披

隶书赠肯园

R

篆书白氏草堂记

如

篆书诗经南陔

隶书楹联

隶书司马温公册

篆隶真草册

篆书弟子职册

隶书立轴

篆书白氏草堂记

篆书心经

篆书周易说卦

隶书敖陶公

冗

隶书楹联

邓石如书法字典

隶书司马温公册

隶书立轴

隶书张子西铭

隶书册

R

隶书司马温公册

入

篆书阴符经

隶书赠肯园

隶书司马温公册

篆书千字文

辱

嚅

篆书梅国记屏

汝

隶书四条屏

隶书

隶书敫陶公

篆书四体书

篆书千字文

篆书朱熹四斋铭

茹

隶书

入

隶书文语

阮

篆书千字文

人

篆书千字文

篆书四箴四条屏

篆书弟子职册

辱

隶书屏

汝

隶书八条屏

隶书八条屏

篆书夏屋记

隶书册

173

篆书千字文

篆书四体书

篆书心经

篆书千字文

瑞

隶书楹联

篆书八闼册

篆书神仙诗并叙

篆书弟子职册

润

瑞

隶书轴

隶书册

隶书册

篆书梅国记屏

篆书心经

篆隶真草册

睿

篆书文

隶书轴

隶书司马温公册

篆书梅国记屏

篆书四体书

篆书弟子职册

闰

隶书司马温公册

邓石如书法字典

R

174

隶书横披

隶书敖陶公

篆书张子西铭

篆书千字文

篆书曹丕自序

篆书张子西铭

175

隶书敖陶公

桑

篆书庾信屏

隶书敖陶公

颍

篆书千字文

隶书轴

隶书七言联

隶书易经谦卦六条屏

散

篆书千字文

篆书文

篆书轴

篆书心经

隶书山静胡先生

隶书敖陶公

隶书立轴

塞

三

篆书庾信屏

篆书赠曹俪生屏

篆书阴符经

洒

篆书赠孟卿

隶书

塞

篆书张子西铭

篆书千字文

隶书寄师荔扉诗屏

篆书阴符经

篆书阴符经

篆书千字文

篆书千字文

篆书夏屋记

篆书白氏草堂记

篆书八闼册

隶书卷

隶书黄鹤楼诗

隶书司马温公册

篆书弟子职册

篆书诗经南陔

篆书千字文

篆书节录庐山草堂记

隶书楹联

隶书

篆书心经

177

隶书赠曹俪生屏

隶书敖陶公

隶书敖陶公

隶书册

隶书四条屏

杉

篆书白氏草堂记

篆书七言联

篆书七言联

篆书龙虎山铭

隶书

隶书楹联

篆书夏屋记

山

篆书轴

篆书夏屋记

篆书神仙诗并叙

隶书轴

隶书立轴

纱

篆书七言联

隶书立轴

厦

篆书阴符经

沙

篆书千字文

篆书神仙诗并叙

隶书黄鹤楼诗

邓石如书法字典

S

178

篆书千字文

隶书赠肯园

篆书千字文

篆书千字文

篆书节录庐山草堂记

篆书诗经南陔

隶书山静胡先生

篆书阴符经

篆书曹丕自序

珊

伤

隶书张子西铭

篆书阴符经

善

隶书卷

擅

篆书四箴四条屏

篆隶真草册

篆书弟子职册

陕

篆书四箴四条屏

隶书立轴

膳

隶书山静胡先生

篆书张子西铭

篆书弟子职册

扇

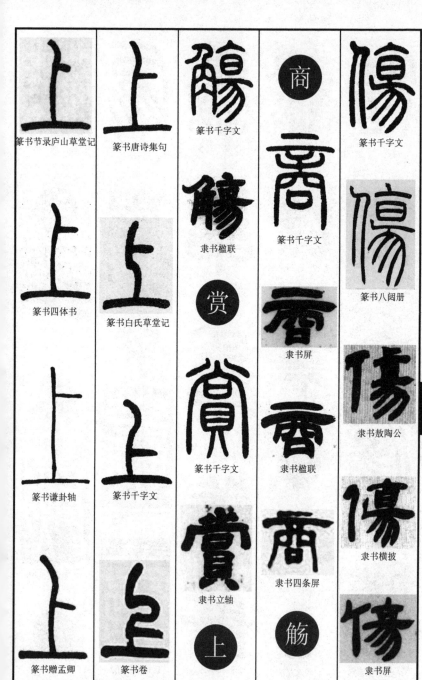

篆书节录庐山草堂记

篆书唐诗集句

篆书千字文

商 篆书千字文

篆书千字文

篆书四体书

篆书白氏草堂记

隶书楹联

篆书八闼册

赏

篆书谦卦轴

篆书千字文

篆书千字文

隶书屏

隶书敔陶公

S

篆书赠孟卿

篆书卷

隶书楹联

隶书横披

赏 隶书立轴

上

隶书四条屏

觞

隶书屏

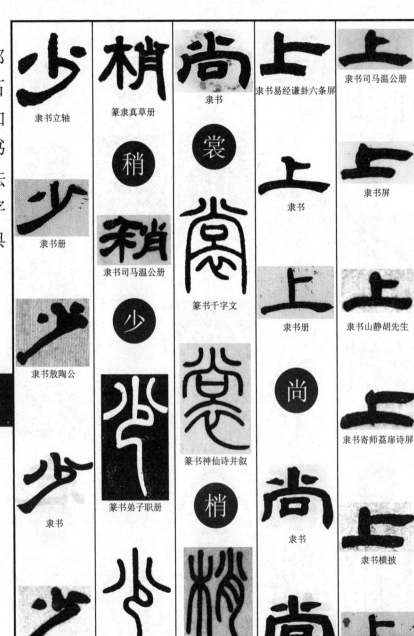

邓石如书法字典

少 隶书立轴

少 隶书册

少 隶书敫陶公

S

少 隶书

少 隶书楹联

梢 篆隶真草册

稍

稍 隶书司马温公册

少

少 篆书弟子职册

少 篆书千字文

尚 隶书

裳

裳 篆书千字文

裳 篆书神仙诗并叙

梢

篆书赠孟卿

上 隶书易经谦卦六条屏

上 隶书

上 隶书册

尚

尚 隶书

尚 隶书

上 隶书司马温公册

上 隶书屏

上 隶书山静胡先生

上 隶书寄师荔扉诗屏

上 隶书横披

上 隶书册

181

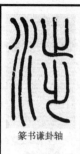

篆书谦卦轴

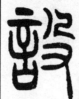

篆书千字文

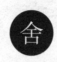

舍

舌

劭

隶书屏

隶书司马温公册

篆书心经

篆书心经

篆书千字文

射

篆书千字文

篆书心经

蛇

隶书易经谦卦六条屏

篆书千字文

篆书心经

篆书白氏草堂记

绍

摄

涉

舍

篆书千字文

设

绍

隶书

奢

S

篆书弟子职册

篆书八闼册

篆书阴符经

隶书司马温公册

182

隶书立轴

隶书赠肯园

篆书八阅册

篆书

篆书千字文

隶书册

隶书五律诗

隶书张子西铭

申

隶书赠肯园

隶书诗轴

篆书赠曹俪生屏

身

篆书张子西铭

深

隶书山静胡先生

篆书千字文

篆书心经

篆书夏屋记

篆书夏屋记

隶书山静胡先生

篆书阴符经

篆书八阅册

篆书四体书

篆书龙虎山铭

篆书阴符经

篆书张子西铭

隶书楹联

篆书夏屋记

篆书朱熹四斋铭

篆书阴符经

篆书轴

隶书册

篆书神仙诗并叙

隶书轴

篆书阴符经

篆书轴

隶书敖陶公

篆书神仙诗并叙

隶书轴

隶书轴

篆书八言联

篆书周易说卦

隶书赠肯园

神

隶书赠肯园

篆书神仙诗并叙

篆书千字文

隶书赠肯园

篆书神仙诗并叙

篆书阴符经

篆书千字文

篆书千字文

篆书千字文

隶书赠肯园

隶书山静胡先生

隶书横披

隶书

甚

篆书千字文

隶书赠肯园

隶书赠曹俪生屏

隶书八条屏

审

篆书千字文

�

隶书屏

篆书四箴四条屏

矧

篆书阴符经

篆书千字文

隶书立轴

隶书寄师荔扉诗屏

隶书敖陶公

隶书易经谦卦六条屏

隶书文语

隶书四条屏

隶书山静胡先生

沈

篆书庾信屏

隶书张子西铭

篆书阴符经

篆书龙虎山铭

生

篆书庾信屏

隶书横披

慎

隶书

隶书轴

篆书神仙诗并叙

篆书赠曹俪生屏

篆书张子西铭

隶书

隶书

篆书周易说卦

篆书阴符经

篆书弟子职册

升

S

隶书八条屏

隶书横披

隶书楹联

篆书千字文

隶书立轴

隶书赠曹俪生屏

篆书阴符经

篆书千字文

隶书册

186

S

繩
隶书

繩
隶书

繩
隶书山静胡先生

省

省
篆书千字文

省
隶书司马温公册

殂
篆书唐诗集句

笙

笙
篆书七言联

笙
篆书千字文

绳

聲
隶书册

聲
隶书八条屏

聲
隶书册

聲
隶书

聲
隶书赠肯园

聲
篆隶真草册

聲
隶书楹联

聲
隶书司马温公册

聲
隶书扇面

聲
隶书山静胡先生

声

聲
篆书心经

聲
篆书千字文

聲
篆书赠孟卿

聲
篆隶真草册

篆书阴符经

隶书轴

篆书周易说卦

篆书阴符经

隶书司马温公册

胜

篆书四体书

隶书张子西铭

篆书阴符经

隶书山静胡先生

篆书赠孟卿

隶书山静胡先生

篆书四箴四条屏

圣

篆书朱熹四斋铭

篆书赠曹俪生屏

隶书屏

篆书千字文

篆书庾信屏

S

篆隶真草册

隶书立轴

篆书阴符经

隶书横披

篆书朱熹四斋铭

篆书张子西铭

188

隶书楹联

隶书五律诗

篆书夏屋记

隶书八条屏

隶书横披

隶书册

隶书易经谦卦六条屏

隶书赠肯园

盛

隶书扇面

隶书诗轴

篆书千字文

失

隶书赠肯园

篆书梅国记屏

施

篆书弟子职册

诗

篆书千字文

篆书阴符经

师

篆书弟子职册

篆书千字文

隶书楹联

篆书千字文

篆书阴符经

失

篆书千字文

篆书神仙诗并叙

篆书谦卦轴

篆书弟子职册

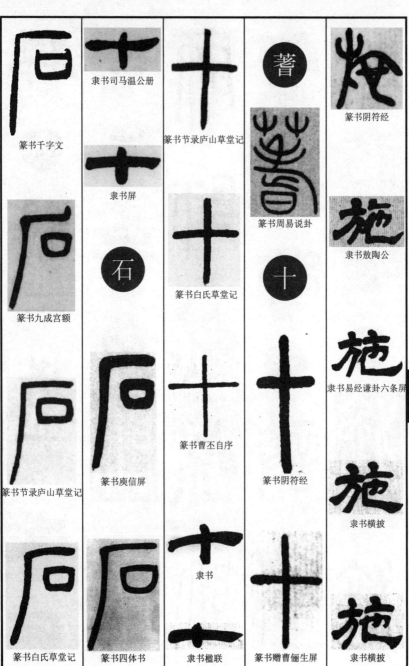

篆书千字文

隶书司马温公册

隶书屏

篆书节录庐山草堂记

著
篆书周易说卦

篆书阴符经

篆书九成宫额

石

篆书白氏草堂记

十

隶书敫陶公

篆书节录庐山草堂记

篆书庾信屏

篆书丕自序

篆书阴符经

隶书易经谦卦六条屏

篆书白氏草堂记

篆书四体书

隶书

隶书楹联

篆书赠曹俪生屏

隶书横披

隶书横披

隶书

篆书白氏草堂记

篆书阴符经

篆书张子西铭

隶书碧山石铭

篆书白氏草堂记

篆书轴

篆书曹丕自序

篆书心经

隶书册

篆书轴

隶书赠肯园

隶书山静胡先生

篆隶真草册

隶书赠曹俪生屏　　篆书千字文

篆书赠孟卿

隶书四条屏

隶书楹联

隶书赠肯园

隶书屏

篆书节录庐山草堂记

篆书阴符经

时

隶书轴

191

篆书阴符经

篆书千字文

隶书司马温公册

隶书司马温公册

隶书司马温公册

隶书横披

隶书敖陶公

隶书

篆书千字文

食

篆书千字文

篆书节录庐山草堂记

篆书白氏草堂记

隶书赠肯园

识

篆书心经

隶书楹联

隶书易经谦卦六条屏

实

篆书心经

隶书立轴

隶书册

隶书册

隶书敖陶公

隶书

隶书张子西铭

S

篆书四体书

隶书赠肯园

隶书

篆书千字文

隶书屏

隶书赠肯园

使

隶书册

篆书千字文

隶书横披

篆书八闳册

篆书赠曹俪生屏

隶书敖陶公

始

篆书夏屋记

篆书卷

蚀

隶书楹联

篆书梅国记屏

篆书四体书

篆书千字文

矢

篆书九成宫额

史

篆书梅国记屏

篆书千字文

篆书千字文

篆书夏屋记

篆书夏屋记

篆书四箴四条屏

隶书山静胡先生

篆书弟子职册

隶书四条屏

篆书梅国记屏

隶书赠曹俪生屏

隶书敖陶公

篆书夏屋记

隶书屏

篆书

隶书屏

隶书楹联

篆书曹丕自序

隶书横披

篆书千字文

隶书赠肯园

篆书

隶书敖陶公

篆书八闼册

篆隶真草册

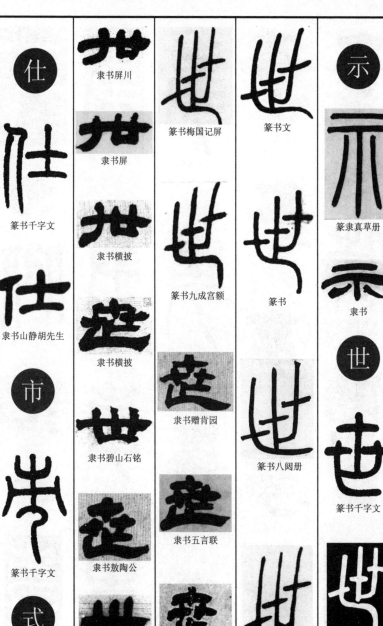

仕

篆书千字文

仕

隶书山静胡先生

市

篆书千字文

式

隶书屏川

隶书屏

隶书横披

隶书横披

隶书碧山石铭

隶书敖陶公

隶书轴

篆书梅国记屏

篆书九成宫额

隶书赠肯园

隶书五言联

隶书扇面

篆书文

篆书

篆书八闶册

篆书梅国记屏

示

篆隶真草册

隶书

世

篆书千字文

篆书心经

隶书卷

侍

篆书千字文

隶书司马温公册

饰

篆书弟子职册

隶书敖陶公

隶书

隶书张子西铭

隶书司马温公册

隶书司马温公册

篆书八阂册

篆书八阂册

篆隶真草册

隶书赠肯园

篆书弟子职册

篆书赠孟卿

篆书赠曹俪生屏

篆书千字文

篆书弟子职册

似

篆书千字文

隶书敖陶公

事

篆书张子西铭

篆书千字文

篆书卷

隶书赠肯园

是

篆书梅国记屏

试

篆书文语

篆书四体书

篆书心经

篆书文

视

S

篆书四箴四条屏

篆书八闼册

篆书梅国记屏

隶书

篆书阴符经

篆书赠孟卿

隶书

隶书

篆书弟子职册

篆书八闼册

篆书梅国记屏

隶书赠肯园

篆书四箴四条屏

隶书赠肯园

篆书弟子职册

隶书敖陶公

隶书横披

隶书山静胡先生

隶书册

篆书千字文

隶书敖陶公

隶书册

隶书四条屏

逝

隶书赠肯园

隶书诗轴

逝
隶书

室

隶书司马温公册

适

S

释

篆书神仙诗并叙

隶书横披

隶书屏

篆书千字文

释
篆书千字文

室
隶书

隶书册

隶书立轴

恃

隶书八条屏

隶书立轴

198

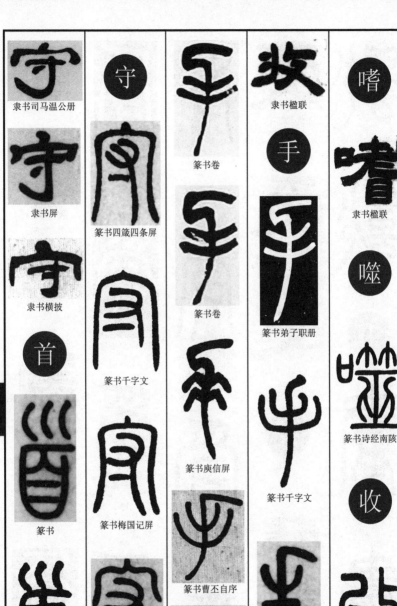

隶书司马温公册

守
隶书屏

守
隶书横拔

首

篆书

篆书千字文

守

篆书四箴四条屏

篆书千字文

篆书梅国记屏

篆书文

篆书卷

篆书卷

篆书庾信屏

篆书曹丕自序

隶书册

隶书楹联

手

篆书弟子职册

篆书千字文

篆书阴符经

嗜
隶书楹联

噬

篆书诗经南陔

收

篆书千字文

篆书曹丕自序

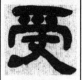

隶书楹联

篆书八闿册

篆书弟子职册

隶书山静胡先生

篆书千字文

隶书张子西铭

篆书张子西铭

隶书山静胡先生

书

隶书司马温公册

寿

篆书八闿册

授

篆书赠孟卿

隶书司马温公册

篆书千字文

篆书文语

壽

隶书文语

受

篆书赠曹俪生屏

兽

隶书四条屏

篆书诗经南陔

篆书心经

叔

隶书赠肯园

隶书四条屏

隶书寄师荔扉诗屏

篆书夏屋记

篆书千字文

隶书赠肯园

隶书经鉏堂杂志

隶书册

篆书千字文

隶书文语

枢

殊

隶书楹联

隶书横披

篆书九成宫额

篆书四箴四条屏

隶书楹联

隶书

篆书千字文

隶书屏

隶书楹联

隶书

淑

隶书山静胡先生

隶书楹联

隶书

篆书八言联

蜀

篆书夏屋记

隶书敖陶公

术

篆书阴符经

篆隶真草册

篆隶真草册

黍

篆书千字文

属

篆书千字文

隶书屏

篆书千字文

隶书赠肯园

隶书司马温公册

隶书册

暑

篆书千字文

篆书庾信屏

陈

隶书轴

隶书册

蔬

篆书夏屋记

孰

篆书千字文

舒

隶书敖陶公

疏

篆书千字文

篆隶真草册

202

S

隶书四条屏

篆书四体书

隶书册

树

束

隶书横披

隶书

隶书册

篆书庾信屏

篆书千字文

墅

隶书

数

隶书

述

坚

隶书敖陶公

樹

隶书轴

篆书四体书

篆书张子西铭

篆书阴符经

庶

篆书白氏草堂记

墅

隶书赠肯园

述

隶书张子西铭

漱

篆书周易说卦

庶

篆书千字文

篆书轴

述

隶书楹联

203

水

篆书庾信屏

篆书阴符经

篆书夏屋记

篆书文

爽

隶书司马温公册

隶书敖陶公

谁

篆书千字文

隶书千字文

隶书

隶书寄师荔扉诗屏

霜

篆书千字文

篆书梅国记屏

篆书梅国记屏

篆书张子西铭

隶书张子西铭

双

篆书庾信屏

篆书八言联

篆书弟子职册

漱

隶书司马温公册

衰

篆书梅国记屏

隶书诗轴

帅

S

顺

篆书周易说卦

隶书张子西铭

隶书张子西铭

隶书司马温公册

隶书山静胡先生

隶书屏

篆书张子西铭

篆书张子西铭

篆书阴符经

篆书四箴四条屏

隶书楹联

隶书山静胡先生

税

篆书千字文

睡

隶书寄师荔扉诗屏

隶书册

隶书册

隶书立轴

隶书轴

隶书轴

隶书赠肯园

篆书四体书

篆书千字文

篆书九成宫额

隶书敖陶公

隶书敖陶公

隶书司马温公册

丝

隶书敖陶公

篆书心经

隶书

隶书司马温公册

篆书千字文

隶书司马温公册

篆书心经

舜

硕

篆书

隶书敖陶公

私

硕
隶书卷

篆书千字文

隶书张子西铭

思

篆书四箴四条屏

篆书阴符经

司

篆书八阏册

瞬

S

篆书诗经南陔

篆书朱熹四斋铭

篆书曹丕自序

篆书诗经南陔

司
隶书司马温公册

隶书横披

隶书敖陶公

说

206

邓石如书法字典

S

篆书心经

篆书阴符经

篆书阴符经

篆隶真草册

隶书屏

隶书

隶书

隶书轴

隶书赠肯园

隶书赠肯园

篆书千字文

篆书四箴四条屏

隶书易经谦卦六条屏

隶书屏

隶书

隶书

隶书

隶书屏

隶书四条屏

隶书册

篆书千字文

篆书弟子职册

篆书夏屋记

隶书八条屏

隶书赠肯园

207

篆书千字文

隶书

隶书

篆书白氏草堂记

篆书四箴四条屏

篆书千字文

篆书梅国记屏

隶书赠肯园

篆书文

篆书四箴四条屏

篆书文

篆书谦卦轴

隶书赠曹俪生屏

篆书夏屋记

S

隶书

篆书诗经南陔

隶书文语

隶书赠肯园

隶书文语

篆书千字文

隶书屏

隶书山静胡先生

篆隶真草册

隶书赠肯园

隶书八条屏

篆书节录庐山草堂记

S

隶书敖陶公

隶书敖陶公

宋

隶书敖陶公

诵

隶书楹联

篆书赠孟卿

篆书千字文

松

松

篆书唐诗集句

筭

篆书弟子职册

篆书白氏草堂记

篆书神仙诗并叙

篆书千字文

颂

篆书四体书

松隶真草册

篆书节录庐山草堂记

篆书四体书

宋

隶书文语

隶书扇面

篆书梅国记屏

隶书敖陶公

篆书白氏草堂记

篆书四体书

209

篆书弟子职册

篆书梅国记屏

篆书千字文

篆书弟子职册

隶书卷

速

隶书赠肯园

隶书司马温公册

隶书轴

隶书经鉏堂杂志

隶书

绥

篆书千字文

隶书

夙

隶书

素

篆书梅国记屏

篆书千字文

俗

隶书卷

隶书屏

苏

隶书敖陶公

苏

隶书敖陶公

篆书梅国记屏

篆书四体书

搜

隶书楹联

苏

S

隶书

篆书文

笋

篆书千字文

篆书夏屋记

孙

篆书卷

篆书梅国记屏

隶书赠肯园

隶书立轴

隶书敖陶公

篆书弟子职册

篆书四箴四条屏

隶书屏

隶书赠肯园

隶书八条屏

隶书诗轴

篆书梅国记屏

篆书曹丕自序

篆书千字文

篆隶真草册

隶书黄鹤楼诗

遂

篆书千字文

随

篆书千字文

篆书四体书

篆隶真草册

岁

211

隶书司马温公册

隶书屏川

篆书八阄册

篆书阴符经

所

索

篆书张子西铭

S

篆书千字文

隶书司马温公册

篆隶真草册

篆书文

篆书弟子职册

隶书敫陶公

隶书张子西铭

隶书赠肯园

隶书屏

篆书千字文

隶书司马温公册

隶书横披

隶书屏

隶书屏

篆书四箴四条屏

篆书神仙诗并叙

隶书张子西铭

隶书屏

隶书屏川

篆书

篆书阴符经

隶书司马温公册

T

篆书神仙诗并叙

篆书唐诗集句

篆书八阕册

隶书横披

隶书经鉏堂杂志

隶书敖陶公

态

篆书夏屋记

隶书楹联

篆书中堂

因

他
隶书敖陶公

泰

隶书文语

篆隶真草册

他
隶书司马温公册

太

隶书敖陶公

獭

篆书千字文

篆书八阕册

隶书立轴

胎

篆书诗经南陔

苔

隶书轴

挞

隶书立轴

台

隶书司马温公册

隶书经鉏堂杂志

隶书敖陶公

堂

堂
篆书千字文

堂
篆书夏屋记

堂
隶书楹联

堂
隶书四条屏

棠

棠
篆书千字文

侊

儻
隶书册

涛

濤
篆书四体书

篆书文

汤

湯
篆书千字文

唐

篆书

唐
篆书千字文

篆书白氏草堂记

篆隶真草册

隶书轴

譚

潭
隶书赠肯园

坦

坦
篆书四体书

叹

谈

談
篆书千字文

談
隶书敖陶公

談
隶书经鉏堂杂志

潭

隶书轴

隶书赠肯园

隶书敖陶公

桃

隶书

篆书四体书

提

愿

隶书山静胡先生

隶书敖陶公

桃

隶书立轴

隶书楹联

篆书心经

腾

特

隶书敖陶公

陶

隶书黄鹤楼诗

篆书心经

篆书千字文

篆书千字文

篆书

逃

隶书

体

篆书四体书

藤

篆书四体书

篆书千字文

篆书张子西铭

隶书立轴

隶书张子西铭

215

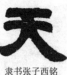
隶书张子西铭

隶书张子西铭

隶书易经谦卦六条屏

隶书四条屏

隶书山静胡先生

隶书山静胡先生

篆书阴符经

篆书千字文

篆书七言联

篆书轴

天

篆书张子西铭

篆书张子西铭

篆书阴符经

篆书周易说卦

涕

隶书司马温公册

畅

篆书四体书

替

隶书立轴

隶书赠肯园

篆书张子西铭

篆书千字文

隶书张子西铭

隶书赠肯园

隶书赠肯园

T

篆书千字文

隶书敖陶公

帖

帖

隶书楹联

铁

隶书敖陶公

厅

隶书司马温公册

调

篆书千字文

篆书千字文

儵

隶书册

隶书册

窕

篆书神仙诗并叙

眺

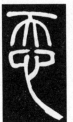

篆书张子西铭

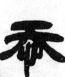

隶书张子西铭

隶书山静胡先生

条

篆书千字文

篆书千字文

隶书司马温公册

篆书千字文

篆书八言联

隶书司马温公册

隶书敖陶公

恬

篆书千字文

隶书敖陶公

隶书

隶书轴

田

篆书四体书

篆书夏屋记

篆书龙虎山铭

篆书千字文

篆书千字文

隶书楹联

隶书五言联

篆书千字文

隶书卷

隶书横披

篆书四箴四条屏

篆书千字文

篆书梅国记屏

T

同

篆书张子西铭

隶书立轴

篆书诗经南陔

篆书七言联

篆书阴符经

隶书经鉏堂杂志

同

隶书敖陶公

通

篆书中堂

亭

篆书真草册

隶书屏

篆书四箴四条屏

T

隶书

突

篆书八闽册

图

篆书八言联

篆书千字文

头

篆书千字文

隶书黄鹤楼诗

投

篆书千字文

隶书山静胡先生

童

隶书轴

僮

隶书册

橦

篆书白氏草堂记

痛

篆书九成宫额

篆书千字文

桐

隶书轴

铜

隶书敖陶公

童

隶书屏

隶书

隶书张子西铭

同

隶书山静胡先生

隶书山静胡先生

隶书屏

桐

篆书夏屋记

篆书千字文

蜕

篆书朱熹四斋铭

屯

隶书山静胡先生

佗

隶书立轴

篆书九成宫额

推

篆隶真草册

推

隶书横披

颓

篆书九成宫额

退

推

篆书阴符经

篆书赠孟卿

篆书千字文

篆书卷

篆书千字文

土

篆书千字文

隶书赠肯园

兔

篆书曹丕自序

隶书轴

荼

隶书经鉏堂杂志

徒

隶书横披

徒

隶书横披

涂

邓石如书法字典

T

隶书八条屏

隶书赠肯园

隶书轴

隶书敖陶公

隶书司马温公册

221

篆书千字文

隶书轴

隶书赠肯园

隶书碧山石铭

顽

頑

隶书四条屏

篆书朱熹四斋铭

篆隶真草册

完

隶书

玩

篆书轴

篆书朱熹四斋铭

隶书立轴

丸

篆书千字文

九

隶书敖陶公

纨

篆书千字文

完

篆隶真草册

外

隶书黄鹤楼诗

隶书四条屏

隶书册

隶书楹联

挽

外

篆书夏屋记

篆书四箴四条屏

篆书千字文

外

篆书八闼册

W

W

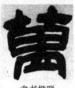

隶书楹联

亡

隶书四篆四条屏

篆书千字文

篆书阴符经

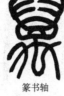

篆书轴

篆隶真草册

篆书四体书

隶书

隶书易经谦卦六条屏

篆书阴符经

篆书阴符经

篆书阴符经

篆书千字文

篆书阴符经

皖

篆书夏屋记

隶书轴

隶书敖陶公

万

篆书阴符经

隶书册

隶书赠肯园

晚

篆书千字文

隶书敖陶公

婉

隶书敖陶公

223

隶书屏

篆书千字文

篆书千字文

望

隶书册

王

王

篆书庚信屏

篆书八闼册

篆书诗经南陔

篆书千字文

望

隶书屏

妄

隶书横披

篆书四箴四条屏

隶书山静胡先生

隶书黄鹤楼诗

望

隶书寄师荔扉诗屏

隶书册

隶书屏

往

隶书敖陶公

望

隶书册

隶书册

望

隶书

隶书

忘

篆书千字文

冈

W

篆书庾信屏

隶书敖陶公

为

篆书千字文

隶书屏

危
威

篆书弟子职册

隶书轴

篆书千字文

篆书庾信屏

篆书夏屋记

篆书弟子职册

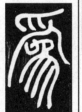

篆书张子西铭

隶书赠肯园

隶书敖陶公

隶书

篆书四箴四条屏

篆书夏屋记

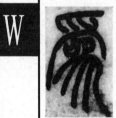

篆书八闳册

篆书张子西铭

韦

篆书八闳册

微

篆书

篆书四体书

225

隶书屏

篆书张子西铭

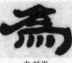

隶书卷

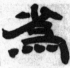

篆隶真草册

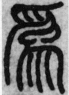

篆书四箴四条屏

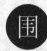

隶书横披

隶书赠曹俪生屏

篆书阴符经

隶书碧山石铭

隶书司马温公册

篆书千字文

篆书节录庐山草堂记

篆书白氏草堂记

篆书四箴四条屏

隶书

隶书山静胡先生

篆书梅国记屏

篆书夏屋记

篆书张子西铭

隶书屏

隶书张子西铭

篆书文

围

闱

违

隶书易经谦卦六条屏

隶书山静胡先生

隶书山静胡先生

维

篆书庾信屏

篆书千字文

篆书八言联

隶书赠肯园

隶书赠肯园

隶书册

隶书横披

隶书屏

隶书屏

篆书

篆书

篆书千字文

篆书八阄册

隶书楹联

篆书千字文

惟

篆书张子西铭

篆书四箴四条屏

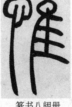

篆书四箴四条屏

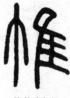

篆书诗经南陔

唯

篆书梅国记屏

篆书诗经南陔

隶书敖陶公

帷

227

篆书心经

隶书

隶书

篆书八闵册

隶书楹联

畏

篆书谦卦轴

隶书司马温公册

未

位

篆书

未

篆隶真草册

位

隶书易经谦卦六条屏

味

未

隶书易经谦卦六条屏

隶书楹联

篆书千字文

隶书立轴

炜

篆书千字文

卫

篆书梅国记屏

篆隶真草册

隶书

伪

隶书轴

苇

篆书夏屋记

委

W

篆书八闳册

隶书山静胡先生

隶书敖陶公

隶书碧山石铭

隶书横披

隶书立轴

篆书梅国记屏

篆书千字文

篆书曹丕自序

篆书千字文

隶书山静胡先生

隶书册

隶书八条屏

隶书

隶书轴

篆书八闳册

篆书阴符经

隶书赠肯园

隶书赠肯园

隶书易经谦卦六条屏

篆书弟子职册

篆书文

篆书神仙诗并叙

篆书千字文

229

篆书弟子职册

篆书文

篆书弟子职册

篆书阴符经

篆书弟子职册

篆书文

篆书九成宫额

篆书四体书

隶书轴

篆书千字文

篆书文

隶书赠肯园

篆书龙虎山铭

隶书赠曹俪生屏

隶书楹联

文

篆书千字文

隶书放陶公

篆书千字文

隶书司马温公册

闻

篆书庾信屏

篆书千字文

篆书千字文

稳

稳

隶书放陶公

问

邓石如书法字典

W

230

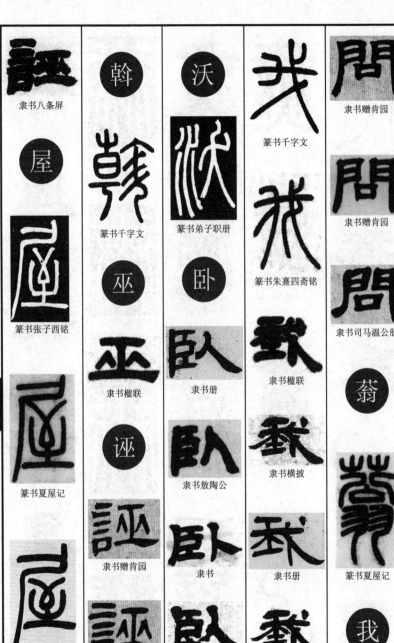

隶书八条屏

屋

篆书张子西铭

篆书夏屋记

篆书轴

斡

篆书千字文

巫

隶书楹联

诬

隶书赠肯园

诬

隶书赠肯园

沃

篆书弟子职册

卧

隶书册

隶书放陶公

隶书

隶书横披

我

篆书千字文

我

篆书朱熹四斋铭

歌

隶书楹联

歌

隶书横披

我

隶书册

我

隶书碧山石铭

问

隶书赠肯园

问

隶书赠肯园

问

隶书司马温公册

翁

篆书夏屋记

我

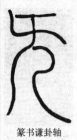

篆书谦卦轴

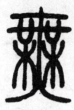

篆书梅国记屏

篆书梅国记屏

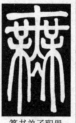

篆书阴符经

篆书夏屋记

篆书弟子职册

篆书张子西铭

篆书张子西铭

隶书赠肯园

隶书司马温公册

隶书司马温公册

篆书庾信屏

篆书八阕册

篆书心经

隶书碧山石铭

隶书楹联

隶书司马温公册

隶书

篆书谦卦轴

篆书千字文

篆书四箴四条屏

隶书山静胡先生

无

W

隶书赠肯园

隶书赠肯园

吴

篆书夏屋记

篆书四体书

篆书文

隶书经鉏堂杂志

隶书张子西铭

隶书赠肯园

隶书赠肯园

篆书弟子职册

隶书司马温公册

吾

篆书张子西铭

篆书张子西铭

隶书册

隶书八条屏

隶书立轴

隶书易经谦卦六条屏

册

篆书弟子职册

隶书敖陶公

隶书赠肯园

隶书张子西铭

隶书

隶书卷

隶书楹联

233

隶书楹联

篆书四箴四条屏

隶书易经谦卦六条屏

篆书夏屋记

篆书千字文

隶书扇面

隶书屏

隶书册

篆书千字文

隶书立轴

武

隶书

五

五

篆书千字文

午

篆书谦卦轴

篆书心经

侮

傄

隶书山静胡先生

舞

隶书散陶公

篆书阴符经

隶书四条屏

隶书散陶公

午

隶书楹联

忤

篆书神仙诗并叙

篆书四箴四条屏

篆书夏屋记

务

勿

篆书千字文

篆书四箴四条屏

篆书四体书

篆书千字文

篆书千字文

篆书文

隶书赠肯园

篆书曹丕自序

物

隶书屏

篆书四体书

隶书四条屏

篆书八阕册

篆书张子西铭

隶书横披

隶书易经谦卦六条屏

篆书朱熹四斋铭

篆书阴符经

隶书横披

篆书千字文

隶书赠肯园

隶书楹联

隶书张子西铭

隶书屏

隶书屏

隶书司马温公册

X

隶书册

隶书敖陶公

隶书屏

西

隶书碧山石铭

夕

析

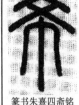
篆书朱熹四斋铭

篆书庾信屏

隶书屏

篆书千字文

息

篆书千字文

篆隶真草册

篆书神仙诗并叙

兮

篆书朱熹四斋铭

篆书八言联

隶书敖陶公

昔

篆书周易说卦

篆书千字文

篆书朱熹四斋铭

篆书诗经南陔

惜

篆书九成宫额

隶书扇面

篆书四体书

篆书朱熹四斋铭

篆书四体书

隶书司马温公册

篆隶真草册

隶书

隶书册

隶书山静胡先生

隶书诗轴

隶书屏

篆书弟子职册

篆书弟子职册

篆书千字文

隶书册

习

篆书弟子职册

篆书四箴四条屏

隶书赠肯园

隶书赠肯园

歙

篆书神仙诗并叙

隶书四条屏

羲

篆书千字文

锡

篆书神仙诗并叙

隶书张子西铭

溪

篆书庚信屏

篆书千字文

隶书楹联

隶书扇面

隶书赠肯园

霞

隶书楹联

下

下

篆书四体书

遐

篆书千字文

隶书黄鹤楼诗

隶书

瑕

篆书神仙诗并叙

瑕

狭

篆书中堂

隶书立轴

侠

侠

篆书千字文

峡

隶书楹联

峡

隶书

系

隶书寄师荔扉诗屏

细

篆隶真草册

舄

舄

隶书寄师荔扉诗屏

匣

戏

篆书文

隶书赠肯园

隶书赠肯园

隶书赠肯园

隶书四条屏

隶书八条屏

篆书夏屋记

隶书册

隶书易经谦卦六条屏

篆书八言联

篆书千字文

隶书黄鹤楼诗

隶书张子西铭

隶书山静胡先生

篆书轴

篆书龙虎山铭

篆书千字文

隶书寄师荔扉诗屏

篆书千字文

篆书梅国记屏

篆书八言联

隶书碧山石铭

篆书文

隶书司马温公册

隶书屏

隶书

隶书四条屏

篆书卷

篆书白氏草堂记

邓石如书法字典

X

240

X

隶书

隶书屏

篆书四箴四条屏

隶书立轴

篆书梅国记屏

隶书册

隶书八条屏

闲

隶书易经谦卦六条屏

隶书山静胡先生

隶书

隶书赠肯园

隶书山静胡先生

篆书弟子职册

篆书唐诗集句

隶书轴

篆书弟子职册

隶书文语

篆书千字文

鲜

隶书立轴

篆书庾信屏

先

篆书四箴四条屏

篆书神仙诗并叙

隶书黄鹤楼诗

篆书庾信屏

隶书黄鹤楼诗

241

隶书

隶书轴

险

篆书神仙诗并叙

隶书敖陶公

薛

篆书九成宫额

咸

篆书千字文

咸

隶书司马温公册

衔

隶书轴

显

隶书山静胡先生

隶书山静胡先生

篆书八闼册

隶书屏

隶书张子西铭

弦

篆书八闼册

篆书千字文

隶书四条屏

贤

篆书张子西铭

篆书四箴四条屏

篆书千字文

篆书八闼册

隶书屏

隶书立轴

隶书

隶书册

隶书册

隶书寄师荔扉诗屏

X

X

篆书诗经南陔

篆书阴符经

篆书梅国记屏

篆书卷

隶书黄鹤楼诗

县

篆书千字文

乡

篆书阴符经

隶书册

隶书

隶书卷

隶书屏

隶书屏

篆书心经

篆书张子西铭

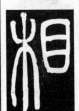

篆书庾信屏

篆书神仙诗并叙

篆书曹丕自序

隶书司马温公册

篆书四体书

隶书册

相

篆书千字文

现

篆书中堂

隶书敖陶公

霰

篆书立轴

陷

243

篆书庾信屏

篆书千字文

篆书赠孟卿

隶书山静胡先生

隶书山静胡先生

篆书四体书

隶书横披

隶书敖陶公

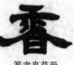

篆隶真草册

隶书轴

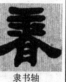

隶书张子西铭

隶书敖陶公

翔

想

篆书千字文

篆书千字文

篆书千字文

享

详

隶书楹联

隶书楹联

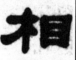

隶书赠曹俪生屏

湘

隶书楹联

篆书心经

篆书心经

篆书千字文

篆书四体书

祥

篆书千字文

隶书楹联

箱

香

篆书心经

X

隶书四条屏

销

篆书七言联

潇

隶书楹联

霄

篆书神仙诗并叙

篆书张子西铭

隶书张子西铭

道

篆书千字文

消

隶书横披

篆书阴符经

篆隶真草册

象

隶书易经谦卦六条屏

象

隶书易经谦卦六条屏

象

隶书山静胡先生

肖

隶书册

象

篆书赠孟卿

篆书七言联

篆书千字文

篆书千字文

向

篆书弟子职册

隶书屏

巷

隶书赠曹俪生屏

245

隶书赠曹俪生屏

篆书张子西铭

隶书立轴

篆书夏屋记

篆书神仙诗并叙

隶书楹联

篆书弟子职册

隶书经鉏堂杂志

篆书阴符经

篆书千字文

孝

隶书司马温公册

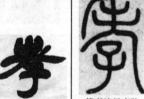
篆书诗经南陔

隶书寄师荔扉诗屏

篆书阴符经

隶书四条屏

隶书张子西铭

篆书千字文

隶书

篆书阴符经

隶书敖陶公

笑

篆书千字文

隶书赠肯园

晓

隶书黄鹤楼诗

孝

篆书八阆册

隶书司马温公册

泫

邓石如书法字典

X

谢

篆书千字文

隶书敖陶公

榭

榭
隶书楹联

懈

写

写
篆书千字文

篆书中堂

隶书六朝镜铭

隶书立轴

携
隶书

携
隶书册

撷

篆书梅国记屏

勰

篆书赠曹俪生屏

邪

篆书弟子职册

篆书阴符经

褒

隶书屏

携

笑
隶书敖陶公

效
篆书千字文

啸

啸
篆书千字文

啸
篆书四体书

247

隶书经鉏堂杂志

隶书卷

篆书

篆书阴符经

篆书曹丕自序

篆书张子西铭

隶书立轴

隶书七言联

篆书阴符经

篆书张子西铭

篆书弟子职册

隶书山静胡先生

隶书张子西铭

篆书千字文

篆书庾信屏

隶书张子西铭

隶书赠肯园

隶书

隶书八条屏

欣

篆书千字文

隶书册

篆书八闼册

篆书赠孟卿

心

篆书心经

X

篆书千字文

隶书

篆书张子西铭

篆书千字文

篆书千字文

篆书阴符经

隶书山静胡先生

隶书寄师荔扉诗屏

篆书诗经南陔

篆书千字文

隶书山静胡先生

信

隶书碧山石铭

隶书敖陶公

隶书立轴

篆书千字文

篆书诗经南陔

篆书千字文

隶书册

欣

隶书

新

篆书千字文

新

隶书楹联

新

隶书轴

249

隶书赠肯园

隶书横披

隶书屏

隶书横披

篆书谦卦轴

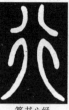
篆书心经

隶书山静胡先生

隶书屏

隶书敖陶公

篆书千字文

篆书阴符经

行

隶书立轴

隶书司马温公册

篆书阴符经

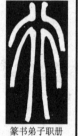
篆书弟子职册

隶书卷

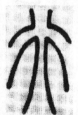
篆书朱熹四斋铭

隶书司马温公册

篆书夏屋记

X

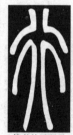
篆书弟子职册

兴

篆书弟子职册

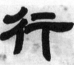
隶书

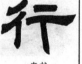
隶书

篆书四箴四条屏

篆书心经

隶书易经谦卦六条屏

250

X

篆书千字文

篆书阴符经

篆书张子西铭

隶书轴

隶书碧山石铭

篆书弟子职册

篆隶真草册

篆书阴符经

篆书周易说卦

隶书

篆书千字文

隶书张子西铭

篆书四箴四条屏

篆书楹联

篆书千字文

篆书七言联

隶书张子西铭

篆书四箴四条屏

篆书朱熹四斋铭

篆书四箴四条屏

隶书屏

隶书山静胡先生

篆书梅国记屏

篆书阴符经

篆书张子西铭

隶书屏

篆书梅国记屏

篆书节录庐山草堂记

篆书白氏草堂记

篆书阴符经

隶书轴

休

隶书屏

修

篆书夏屋记

篆书千字文

隶书张子西铭

胸

宵

隶书七言联

雄

雒

隶书敖陶公

隶书立轴

复

篆书张子西铭

篆书千字文

篆书梅国记屏

兄

篆书曹丕自序

隶书四条屏

隶书赠肯园

凶

篆书四箴四条屏

隶书屏

隶书司马温公册

X

篆书心经

隶书楹联

隶书张子西铭

篆书千字文

隶书

篆书弟子职册

须

岫

隶书千字文

篆书千字文

羞

隶书屏

篆书八阄册

宿

篆书阴符经

篆书弟子职册

篆书神仙诗并叙

隶书七言联

篆书诗经南陔

篆书八阄册

隶书屏

秀

篆书朱熹四斋铭

篆书文

隶书司马温公册

绣

篆书四箴四条屏

虚

隶书楹联

篆书张子西铭

隶书司马温公册

253

隶书屏

轩

隶书

续

隶书司马温公册

篆书千字文

喧

隶书槛联

宣

宣

篆书千字文

续

篆书千字文

许

隶书司马温公册

虚

隶书四条屏

谊

隶书司马温公册

玄

篆书千字文

宣

篆书四箴四条屏

晁

晁

篆书诗经南陔

宣

篆书千字文

蓄

萱

隶书扇面

隶书司马温公册

旭

旭

隶书槛联

序

篆书神仙诗并叙

虚

隶书册

歔

歔

隶书四条屏

许

X

隶书轴

隶书山静胡先生

篆书千字文

薛

篆书心经

悬

篆书千字文

雪

隶书立轴

篆书

隶书楹联

隶书楹联

隶书经钮堂杂志

篆书朱熹四斋铭

薛

隶书楹联

璇

瑄

篆书千字文

血

隶书司马温公册

隶书册

隶书赠肯园

学

眩

醺

隶书经钮堂杂志

隶书

隶书赠肯园

篆书弟子职册

隶书敖陶公

寻

篆书千字文

寻

篆书八闼册

篆书神仙诗并叙

循

隶书

篆书诗经南陔

训

篆书千字文

篆书四箴四条屏

隶书屏

隶书赠肯园

隶书山静胡先生

隶书八条屏

隶书轴

延

篆隶真草册

严

篆书千字文

篆书千字文

隶书阴符经

隶书张子西铭

隶书赠肯园

篆书阴符经

篆书文

篆书梅国记屏

篆书梅国记屏

隶书四条屏

讶

隶书立轴

烟

隶书楹联

焉

隶书司马温公册

崖

篆书神仙诗并叙

篆书梅国记屏

雅

篆书千字文

隶书楹联

隶书敖陶公

隶书敖陶公

篆书卷

篆书

篆书梅国记屏

岩

隶书赠肯园

隶书司马温公册

篆书庾信屏

隶书碧山石铭

篆书白氏草堂记

妍

言

隶书山静胡先生

篆书千字文

篆书弟子职册

篆书神仙诗并叙

篆书千字文

篆书梅国记屏

隶书屏

篆书诗经南陔

篆书四箴四条屏

隶书横披

篆书千字文

篆书夏屋记

隶书敖陶公

隶书册

篆书八阕册

篆书四箴四条屏

Y

篆书中堂

篆书梅国记屏

篆书弟子职册

隶书楹联

琰

隶书山静胡先生

篆书千字文

隶书立轴

隶书碧山石铭

隶书赠肯园

筵

厌

眼

衍

隶书

篆书千字文

篆书千字文

篆书心经

檐

颜

篆书夏屋记

宴

篆书梅国记屏

隶书轴

篆书千字文

隶书楹联

掩

奄

篆书千字文

篆书弟子职册

隶书七言联

篆书周易说卦

隶书赠曹俪生屏

隶书文语

易

篆书阴符经

仰

阳

篆书夏屋记

篆书神仙诗并叙

篆书神仙诗并叙

篆书千字文

隶书敀陶公

隶书敀陶公

隶书山静胡先生

篆隶真草册

羊

篆书千字文

隶书立轴

隶书轴

燕

篆书曹丕自序

隶书立轴

雁

篆隶真草册

篆隶真草册

篆书千字文

隶书轴

260

Y

篆书周易说卦

篆书

篆书

隶书四条屏

隶书赠肯园

隶书张子西铭

隶书张子西铭

篆隶真草册

篆书赠孟卿

篆书千字文

篆书瑶

篆书龙虎山铭

篆书梅国记屏

篆书千字文

隶书赠肯园

隶书张子西铭

篆书夏屋记

篆书诗经南陔

篆书千字文

篆书张子西铭

隶书赠肯园

篆书千字文

篆书赠孟卿

隶书赠肯园

隶书四条屏

篆书庾信屏

篆书阴符经

篆书阴符经

篆书文

篆书周易说卦

篆书千字文

耶

隶书横披

也

篆书张子西铭

篆书张子西铭

隶书敖陶公

曜

隶书寄师荔扉诗屏

耀

篆书千字文

隶书轴

要

篆书四箴四条屏

篆书千字文

篆书阴符经

隶书赠肯园

杳

篆书千字文

窈

篆书神仙诗并叙

药

隶书卷

隶书司马温公册

篆书白氏草堂记

篆书弟子职册

隶书张子西铭

隶书张子西铭

隶书

篆书梅国记屏

篆书千字文

篆书千字文

野

隶书八条屏

隶书敖陶公

隶书屏

篆书千字文

隶书册

篆书梅国记屏

隶书扇面

夜

业

篆书

隶书立轴

叶

篆书弟子职册

篆书弟子职册

隶书易经谦卦六条屏

隶书张子西铭

隶书轴

篆书弟子职册

隶书山静胡先生

篆书弟子职册

隶书赠肯园

篆书千字文

隶书四条屏

隶书轴

隶书司马温公册

篆书龙虎山铭

篆书千字文

伊

隶书轴

隶书册

篆书千字文

篆书千字文

隶书册

隶书横披

隶书册

篆书中堂

衣

隶书黄鹤楼诗

晔

篆书阴符经

隶书立轴

隶书司马温公册

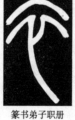

篆书弟子职册

隶书赠肯园

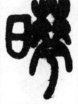

篆书梅国记屏

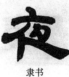

隶书

264

Y

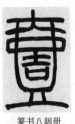

篆书八阌册

篆书神仙诗并叙

篆书弟子职册

隶书司马温公册

隶书楹联

隶书楹联

篆书神仙诗并叙

隶书司马温公册

隶书山静胡先生

隶书司马温公册

篆书千字文

壹

隶书立轴

隶书山静胡先生

篆书神仙诗并叙

篆书庾信屏

篆书心经

医

歆

隶书赠肯园

篆书文

篆书八阌册

篆书夏屋记

篆书心经

依

265

疑

篆书弟子职册

篆书千字文

隶书轴

隶书赠肯园

移

篆书千字文

篆书阴符经

遗

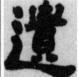

隶书敖陶公

隶书山静胡先生

篆隶真草册

篆隶真草册

篆书阴符经

贻

篆书千字文

篆书庾信屏

隶书司马温公册

隶书司马温公册

隶书卷

宜

篆书千字文

仪

篆书庾信屏

篆书千字文

隶书四条屏

隶书司马温公册

怡

邓石如书法字典

Y

266

Y

篆书谦卦轴

篆书夏屋记

篆书弟子职册

隶书八条屏

篆书千字文

篆书夏屋记

篆书心经

隶书敖陶公

隶书立轴

篆书周易说卦

篆书文

篆书诗经南陔

篆书朱熹四斋铭

篆书四箴四条屏

篆书阴符经

篆书八阕册

篆书梅国记屏

篆书弟子职册

隶书楹联

隶书赠肯园

倚

篆书周易说卦

倚
隶书敖陶公

椅

篆书夏屋记

篆书阴符经

隶书四条屏

隶书经鉏堂杂志

隶书轴

隶书

篆书八阕册

篆书夏屋记

篆书庾信屏

篆书阴符经

隶书册

隶书敖陶公

隶书碧山石铭

矣

篆书四箴四条屏

篆书神仙诗并叙

篆隶真草册

隶书四条屏

隶书赠肯园

隶书文语

隶书张子西铭

隶书张子西铭

Y

篆书心经

篆书心经

篆书千字文

隶书司马温公册

隶书司马温公册

篆书千字文

隶书楹联

隶书楹联

隶书敖陶公

隶书横披

篆隶真草册

隶书山静胡先生

隶书经鉏堂杂志

隶书敖陶公

隶书赠肯园

篆书弟子职册

篆书周易说卦

篆书千字文

篆书八闳册

篆书千字文

隶书

隶书四条屏

269

篆书千字文

篆书周易说卦

隶书赠肯园

隶书山静胡先生

隶书屏

隶书屏

隶书易经谦卦六条屏

易

篆书阴符经

篆书四箴四条屏

隶书

邑

篆书千字文

篆书千字文

易

篆书谦卦轴

篆书梅国记屏

篆书千字文

篆书梅国记屏

篆书白氏草堂记

抑

隶书

隶书

隶书山静胡先生

隶书册

隶书

隶书轴

异

篆书心经

篆书心经

270

Y

篆书夏屋记

篆书四体书

篆书千字文

篆书赠孟卿

隶书赠肯园

逸

篆书千字文

逸

隶书敖陶公

意

篆书心经

篆书庾信屏

隶书楹联

隶书易经谦卦六条屏

隶书易经谦卦六条屏

隶书经鉏堂杂志

隶书册

隶书赠肯园

益

篆书弟子职册

篆书千字文

篆书八阕册

隶书轴

隶书经鉏堂杂志

隶书敖陶公

隶书

隶书轴

弈

隶书经鉏堂杂志

271

隶书册

篆书千字文

篆书弟子职册

篆书千字文

隶书敖陶公

隶书张子西铭

隶书赠肯园

隶书卷

隶书屏

篆书四箴四条屏

隶书册

篆书白氏草堂记

隶书经鉏堂杂志

阴

篆书阴符经

因

篆书神仙诗并叙

隶书立轴

篆书阴符经

篆隶真草册

翼

鹬

Y

篆书阴符经

隶书横披

篆书夏屋记

篆书张子西铭

隶书寄师荔扉诗屏

272

Y

隶书司马温公册

隶书横披

篆书夏屋记

篆书夏屋记

篆书千字文

隶书册

篆书千字文

引

篆书千字文

饮

篆书神仙诗并叙

隶书楹联

银

篆书七言联

篆书千字文

淫

篆书四体书

隶书赠肯园

荫

隶书册

隶书

音

篆书千字文

隶书敖陶公

篆书千字文

篆书卷

篆书节录庐山草堂记

篆书周易说卦

篆书白氏草堂记

273

隶书易经谦卦六条屏

隶书

营

篆书千字文

楹

篆书千字文

篆书轴

篆书轴

篆书轴

篆书千字文

隶书易经谦卦六条屏

缨

篆书千字文

鹰

隶书立轴

盈

篆书轴

隶书横披

隶书轴

印

隶书楹联

英

篆书千字文

英

隶书张子西铭

篆书梅国记屏

篆书赠曹俪生屏

隶书轴

隶书赠肯园

隶书屏川

隶书屏

邓石如书法字典

Y

274

雍

隶书寄师荔扉诗屏

隶书屏

篆书张子西铭

篆书千字文

篆书朱熹四斋铭

篆书张子西铭

雝

篆书八言联

永

隶书横披

篆书千字文

篆书神仙诗并叙

隶书册

拥

隶书山静胡先生

庸

应

篆书弟子职册

篆书四箴四条屏

隶书司马温公册

篆隶真草册

映

隶书司马温公册

颖

隶书张子西铭

影

隶书轴

隶书轴

篆隶真草册

275

篆隶真草册

篆书文语

篆书谦卦轴

隶书四条屏

勇

篆书千字文

隶书

篆书卷

篆书谦卦轴

篆书张子西铭

隶书楹联

隶书

用

隶书易经谦卦六条屏

篆书阴符经

篆书千字文

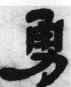

隶书张子西铭

隶书五律诗

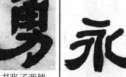

隶书文语

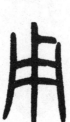

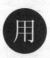

用

咏

隶书司马温公册

隶书司马温公册

篆书阴符经

篆书八闼册

篆书庾信屏

篆书千字文

邓石如书法字典

Y

276

Y

隶书卷

篆书神仙诗并叙

篆书张子西铭

隶书敖陶公

隶书卷

悠

隶书横披

攸

篆书七言联

篆书张子西铭

篆书千字文

用

隶书敖陶公

悠

篆书周易说卦

麀

攸

篆书张子西铭

攸

隶书立轴

隶书立轴

用

隶书赠肯园

优

忧

篆书四体书

隶书轴

憂

隶书册

忧

篆书千字文

篆书张子西铭

隶书山静胡先生

尤

隶书立轴

幽

隶书屏

篆书四体书

篆书弟子职册

篆书千字文

隶书山静胡先生

献

篆书千字文

隶书敖陶公

篆书诗经南陔

隶书山静胡先生

由

篆书弟子职册

隶书诗轴

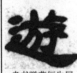
隶书四条屏

篆书七言联

犹

隶书

油

篆书弟子职册

Y

辅

篆书千字文

隶书四条屏

篆书千字文

篆书诗经南陔

隶书

友

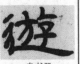
隶书册

篆书神仙诗并叙

游

犹

278

Y

有

隶书楹联

篆书千字文

篆书八闿册

篆书夏屋记

篆书弟子职册

隶书易经谦卦六条屏

篆书阴符经

篆书弟子职册

隶书经鉏堂杂志

篆书神仙诗并叙

篆书谦卦轴

篆书阴符经

篆书龙虎山铭

隶书山静胡先生

隶书

篆书谦卦轴

篆书八闿册

隶书山静胡先生

隶书

篆书四箴四条屏

篆书八闿册

篆书节录庐山草堂记

隶书山静胡先生

隶书

篆书张子西铭

篆书八言联

篆书四体书

隶书横披

篆书梅国记屏

隶书山静胡先生

隶书楹联

隶书横披

隶书屏

隶书司马温公册

隶书司马温公册

篆书

隶书楹联

篆隶真草册

隶书司马温公册

隶书敖陶公

篆书文

隶书立轴

隶书

幼

隶书司马温公册

隶书经鉏堂杂志

隶书

隶书张子西铭

右

隶书赠肯园

隶书

隶书张子西铭

篆书张子西铭

篆书千字文

又

隶书

Y

篆书梅国记屏

篆书梅国记屏

篆书梅国记屏

篆书庚信屏

篆书中堂

篆书四箴四条屏

篆书神仙诗并叙

篆书千字文

篆书周易说卦

篆书阴符经

篆书夏屋记

篆书夏屋记

篆书文

篆书四箴四条屏

篆书四箴四条屏

篆书四箴四条屏

隶书屏

于

篆书张子西铭

篆书周易说卦

囿

篆书神仙诗并叙

宥

寓

篆书文

祐

祐

隶书屏

诱

隶书司马温公册

隶书横披

篆书千字文

篆书夏屋记

隶书碧山石铭

篆书夏屋记

篆书夏屋记

篆书千字文

篆书赠曹俪生屏

隶书屏

隶书屏

隶书山静胡先生

篆书夏屋记

篆书弟子职册

隶书山静胡先生

隶书屏

隶书立轴

隶书横披

隶书册

隶书八条屏

隶书

篆书四体书

隶书张子西铭

隶书楹联

隶书赠曹俪生屏

隶书司马温公册

隶书司马温公册

Y

篆书八闳册

篆书阴符经

篆书阴符经

隶书

隶书楹联

隶书赠肯园

隶书立轴

隶书横披

篆书文

篆书阴符经

逾

隶书易经谦卦六条屏

隶书敖陶公

隶书

篆书千字文

隶书司马温公册

虞

娱

娱

隶书册

隶书

篆书八闳册

篆书阴符经

愚

篆书

渔

隶书卷

篆书千字文

隅

篆书八言联

篆书八闼册

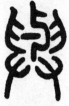

隶书司马温公册

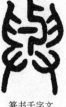

隶书司马温公册

与

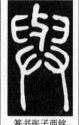

篆书张子西铭

篆书千字文

篆书八闼册

隶书张子西铭

宇

篆书弟子职册

Y

篆书八闼册

隶书山静胡先生

篆书卷

隶书张子西铭

篆书阴符经

隶书屏

篆书曹丕自序

篆书四箴四条屏

篆书文语

隶书张子西铭

隶书册

隶书楹联

予

隶书册

隶书四条屏

篆书千字文

篆书张子西铭

隶书四条屏

隶书四条屏

篆书梅国记屏

隶书敖陶公

篆书千字文

隶书碧山石铭

篆书七言联

隶书赠曹俪生屏

隶书司马温公册

篆书八闼册

篆书千字文

篆书七言联

羽

篆书千字文

围

篆书梅国记屏

篆书八闼册

隶书山静胡先生

篆书梅国记屏

雨

篆书庾信屏

庾

篆书赠孟卿

语

篆书梅国记屏

篆隶真草册

篆书四体书

篆隶真草册

隶书轴

篆书千字文

篆书八闼册

篆书千字文

篆书千字文

隶书六朝镜铭

玉

篆书张子西铭

Y

篆书四箴四条屏

隶书赠肯园

隶书立轴

篆书千字文

域

隶书黄鹤楼诗

篆书千字文

隶书敖陶公

篆书神仙诗并叙

育

聿

篆书千字文

隶书赠肯园

篆书千字文

隶书

隶书五律诗

欲

隶书张子西铭

妖

篆书中堂

隶书司马温公册

篆书千字文

隶书山静胡先生

篆书千字文

隶书张子西铭

篆书千字文

隶书册

隶书横披

Y

隶书

篆书千字文

隶书经鉏堂杂志

裕

篆书四篆四条屏

隶书屏

澦

隶书轴

誉

隶书赠肯园

隶书司马温公册

隶书山静胡先生

寓

篆书四体书

篆书千字文

隶书册

隶书

喻

篆书梅国记屏

御

篆书赠曹俪生屏

隶书司马温公册

隶书八条屏

隶书八条屏

隶书诗轴

隶书屏

遇

篆书八闼册

爰

篆书四体书

篆书阴符经

圆

篆书中堂

隶书六朝镜铭

隶书卷

隶书敖陶公

员

篆书千字文

垣

篆书千字文

隶书敖陶公

园

篆书夏屋记

篆书夏屋记

篆书四体书

篆书千字文

篆书千字文

元

篆书神仙诗并叙

篆书神仙诗并叙

隶书四条屏

隶书山静胡先生

隶书张子西铭

燠

隶书山静胡先生

鬻

隶书屏

渊

篆书

Y

隶书司马温公册

隶书册

篆书梅国记屏

篆书

隶书轴

院

隶书敖陶公

隶书

远

缘

院

苑

篆书梅国记屏

篆书千字文

璦

篆书神仙诗并叙

篆书心经

璦

隶书赠肯园

隶书四条屏

隶书山静胡先生

篆书神仙诗并叙

缘

隶书横披

隶书横披

愿

篆书千字文

怨

隶书立轴

隶书立轴

隶书册

篆书千字文

源

篆书千字文

月

篆书赠孟卿

篆书千字文

篆书龙虎山铭

隶书

隶书易经谦卦六条屏

隶书敖陶公

隶书碧山石铭

隶书屏

隶书张子西铭

约

篆书阴符经

篆书夏屋记

隶书山静胡先生

隶书山静胡先生

隶书文语

隶书赠肯园

篆书神仙诗并叙

篆书神仙诗并叙

篆书千字文

篆书梅国记屏

篆书

曰

篆书心经

篆书张子西铭

Y

篆书轴

篆书四箴四条屏

290

Y

跃

隶书赠肯园

隶书

隶书楹联

篆书白氏草堂记

躍
篆书千字文

阅

月
隶书轴

月

月
隶书赠肯园

月
篆书阴符经

閱
隶书碧山石铭

越

悦

岳

月

越
隶书屏

篆书神仙诗并叙

隶书册

篆书轴

云

篆书千字文

月
隶书册

隶书横披

篆书庾信屏

悦
篆书千字文

悦
隶书司马温公册

嶽
隶书赠肯园

月
隶书

月
隶书立轴

隶书敖陶公

蕴

篆书心经

篆书

隶书四条屏

运

篆书千字文

韵

隶书立轴

隶书碧山石铭

隶书敖陶公

隶书敖陶公

隶书轴

隶书

隶书赠肯园

允

篆书七言联

篆书白氏草堂记

篆书千字文

篆书赠肯园

隶书轴

隶书寄师荔扉诗屏

篆书四体书

篆书神仙诗并叙

篆书千字文

篆书七言联

篆书九成宫额

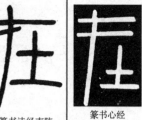

篆书诗经南陔

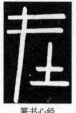

篆书心经

宰

篆书千字文

篆书八阕册

杂

隶书经鉏堂杂志

篆书神仙诗并叙

篆书阴符经

再

篆书千字文

篆书文

隶书司马温公册

篆书千字文

篆书阴符经

篆书千字文

载

哉

篆书神仙诗并叙

篆隶真草册

篆书阴符经

在

篆书弟子职册

篆书千字文

隶书赠肯园

篆书千字文

造

篆书千字文

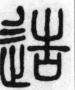

篆书四箴四条屏

燥

篆书曹丕自序

隶书赠肯园

早

篆书弟子职册

篆书千字文

灶

篆书庾信屏

隶书

隶书横披

遭

隶书赠肯园

糟

篆书千字文

隶书册

赞

篆书周易说卦

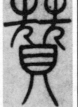

篆书千字文

臧

隶书

隶书横披

隶书敖陶公

簪

篆书中堂

暂

隶书轴

隶书张子西铭

隶书屏

篆书千字文

篆书弟子职册

隶书赠肯园

躁

隶书张子西铭

隶书山静胡先生

篆书八阄册

篆书四箴四条屏

隶书轴

责

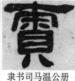

隶书司马温公册

篆书四箴四条屏

躁

篆书四箴四条屏

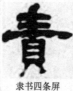

隶书司马温公册

隶书屏

则

隶书四条屏

泽

隶书司马温公册

隶书

隶书

篆书八阄册

篆书文

篆书张子西铭

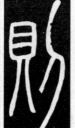

295

隶书楹联

隶书赠肯园

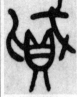
篆书阴符经

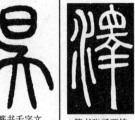
篆书张子西铭

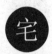
宅

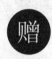
赠

增

隶书张子西铭

篆书神仙诗并叙

赠

篆书诗经南陔

贼

篆书张子西铭

隶书扇面

斋

篆书庚信屏

篆书千字文

篆书千字文

隶书碧山石铭

篆书千字文

篆书朱熹四斋铭

篆书朱熹四斋铭

篆书夏屋记

篆书阴符经

隶书敖陶公

晨

296

Z

章

章
篆书千字文

隶书横披

隶书楹联

隶书

隶书

篆书千字文

篆书白氏草堂记

隶书赠肯园

隶书赠肯园

篆书夏屋记

隶书八条屏

隶书敖陶公

章
篆书千字文

篆书神仙诗并叙

湛

湛
隶书

张

篆书夏屋记

篆书夏屋记

篆书夏屋记

斩
篆书千字文

战

篆书四箴四条屏

隶书屏

隶书山静胡先生

湛

隶书司马温公册

旟

隶书山静胡先生

瞻

篆书七言联

篆书千字文

斩

297

篆书心经

篆书四箴四条屏

篆书千字文

篆书千字文

篆书曹丕自序

Z

篆书千字文

隶书屏

赵

篆书千字文

隶书寄师荔扉诗屏

昭

篆书千字文

障

掌

篆书八闼册

篆书阴符经

隶书立轴

篆书唐诗集句

篆书中堂

篆书梅国记屏

隶书

隶书赠肯园

丈

隶书立轴

照

召

招

隶书司马温公册

Z

篆书文语

篆书张子西铭

篆书梅国记屏

篆书八阕册

隶书敖陶公

隶书卷

篆书梅国记屏

篆书四箴四条屏

隶书屏

篆书阴符经

篆书梅国记屏

篆书文

篆书八阕册

篆书弟子职册

篆书千字文

篆书夏屋记

篆书八阕册

篆书神仙诗并叙

真

篆书心经

篆书四体书

篆书神仙诗并叙

篆书神仙诗并叙

篆书千字文

篆书谦卦轴

篆书千字文

隶书易经谦卦六条屏

珍

篆书千字文

隶书赠肯园

隶书张子西铭

隶书张子西铭

隶书张子西铭

隶书张子西铭

隶书轴

贞

篆隶真草册

隶书敖陶公

隶书八条屏

隶书司马温公册

隶书司马温公册

隶书四条屏

篆书阴符经

篆书阴符经

篆书赠曹俪生屏

篆书周易说卦

篆书周易说卦

篆书赠孟卿

邓石如书法字典

Z

300

隶书轴

振

篆书神仙诗并叙

篆书千字文

篆书文

震

隶书屏

隶书屏

隶书赠肯园

枕

隶书赠肯园

隶书轴

阵

篆书四箴四条屏

篆书四箴四条屏

篆书千字文

隶书山静胡先生

隶书山静胡先生

隶书轴

箴

篆书四箴四条屏

篆书四箴四条屏

篆书四箴四条屏

篆书四箴四条屏

篆书千字文

隶书楹联

隶书轴

隶书司马温公册

隶书册

隶书敖陶公

政

篆书庾信屏

篆书庾信屏

篆书千字文

篆书四箴四条屏

隶书赠肯园

隶书司马温公册

隶书司马温公册

隶书屏

隶书寄师荔扉诗屏

篆书弟子职册

篆书弟子职册

篆书千字文

篆书文

隶书易经谦卦六条屏

丞

篆书千字文

整

篆书弟子职册

正

邓石如书法字典

篆书四体书

征

篆书梅国记屏

Z

篆书谦卦轴

隶书易经谦卦六条屏

302

隶书

隶书横披

篆书赠孟卿

篆书龙虎山铭

篆书弟子职册

隶书四条屏

隶书横披

篆书阴符经

篆书夏屋记

隶书

之

篆书八闼册

隶书四条屏

篆书轴

篆书夏屋记

篆书四箴四条屏

篆书张子西铭

隶书文语

隶书张子西铭

篆书卷

篆书张子西铭

隶书楹联

隶书轴

篆书

篆书周易说卦

篆书弟子职册

篆书四箴四条屏

篆书心经

隶书山静胡先生

隶书屏

隶书屏

篆书白氏草堂记

篆书张子西铭

枝

只

隶书屏

篆书节录庐山草堂记

篆书白氏草堂记

篆隶真草册

隶书司马温公册

篆书白氏草堂记

篆书千字文

篆书千字文

隶书司马温公册

篆书千字文

篆书千字文

芝

支

隶书

隶书

篆书四箴四条屏

隶书山静胡先生

知

篆书龙虎山铭

篆书四箴四条屏

Z

篆书神仙诗并叙

隶书司马温公册

职

篆书弟子职册

篆书梅国记屏

隶书司马温公册

隶书司马温公册

直

篆书弟子职册

篆书千字文

篆书

篆书

篆书

篆书千字文

篆书阴符经

隶书八条屏

隶书赠肯园

织

篆书白氏草堂记

执

篆书弟子职册

隶书张子西铭

隶书横披

隶书横披

隶书屏

隶书立轴

肢

305

篆书神仙诗并叙

篆书千字文

旨

篆书

篆书千字文

至

篆书心经

祉

篆书诗经南陔

隶书张子西铭

隶书赠肯园

植

篆书千字文

篆书弟子职册

祉

篆隶真草册

言

隶书赠肯园

隶书屏

止

篆书四箴四条屏

篆书文

祉

隶书赠肯园

旨

隶书山静胡先生

隶书

指

纸

隶书

篆书千字文

Z

制

篆书阴符经

篆书四箴四条屏

篆书千字文

篆书阴符经

隶书张子西铭

隶书司马温公册

隶书易经谦卦六条屏

隶书四条屏

隶书经鉏堂杂志

隶书横披

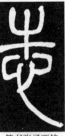

篆书张子西铭

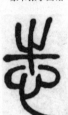

篆书四箴四条屏

篆书千字文

隶书屏

隶书立轴

隶书赠肯园

隶书四条屏

隶书册

隶书

志

篆书弟子职册

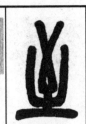

篆书庾信屏

篆书周易说卦

篆书梅国记屏

篆书阴符经

篆书轴

隶书赠肯园

隶书易经谦卦六条屏

隶书司马温公册

篆书庾信屏

隶书赠肯园

隶书八条屏

秩

陟

篆书夏屋记

质

置

秩

隶书敫陶公

身

篆书千字文

篆书文

智

致

篆书千字文

隶书

篆隶真草册

篆书心经

篆书千字文

治

隶书赠肯园

隶书赠肯园

置

隶书楹联

篆书文

篆书四体书

栉

治

Z

忠

篆书千字文

隶书楹联

隶书山静胡先生

终

篆书谦卦轴

隶书楹联

隶书楹联

隶书黄鹤楼诗

隶书

隶书张子西铭

篆书卷

篆书八闼册

篆书

篆书文

篆书弟子职册

篆书四体书

篆书神仙诗并叙

篆书千字文

隶书司马温公册

隹

隶书册

隝

隶书赠肯园

中

篆书张子西铭

309

隶书立轴

隶书册

隶书赠肯园

隶书易经谦卦六条屏

篆书谦卦轴

隶书寄师荔扉诗屏

众

眾

隶书司马温公册

鐘

隶书册

終

隶书敖陶公

终

隶书敖陶公

終

隶书敖陶公

終

隶书册

钟

篆书千字文

舟

隶书经钮堂杂志

州

篆书神仙诗并叙

種

种

隶书经钮堂杂志

仲

篆书八闵册

篆书八闵册

篆书千字文

篆书千字文

Z

篆书千字文

篆书夏屋记

篆书赠孟卿

隶书易经谦卦六条屏

310

篆书阴符经

篆书千字文

篆书赠孟卿

隶书赠肯园

朱

篆书千字文

篆书阴符经

隶书楹联

隶书四条屏

昼

篆书心经

篆书心经

篆书心经

篆书卷

篆书千字文

篆书四体书

篆书赠曹俪生屏

隶书敖陶公

咒

篆书梅国记屏

篆书四体书

隶书敖陶公

隶书司马温公册

周

篆书弟子职册

篆书夏屋记

篆书千字文

篆书庾信屏

篆书千字文

篆书节录庐山草堂记

隶书轴

篆书梅国记屏

隶书轴

珠

篆书白氏草堂记

隶书经鉏堂杂志

隶书司马温公册

株

篆书庾信屏

隶书敩陶公

竹

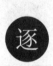
逐

株

隶书卷

篆书千字文

诸

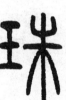
篆书千字文

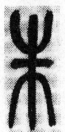
篆书朱熹四斋铭

篆书文语

诛

篆书千字文

篆隶真草册

篆书心经

篆书楹联

Z

隶书敖陶公

隶书敖陶公

隶书立轴

篆书千字文

篆书四体书

隶书易经谦卦六条屏

祝

助

煮

篆书八闼册

烛

贮

祝

篆书四体书

助

篆书千字文

煮

篆书千字文

隶书立轴

著

贮

隶书山静胡先生

筑

注

瞩

著

隶书寄师荔扉诗屏

隶书经鉏堂杂志

瞩

篆书七言联

篆隶真草册

筋

著

隶书黄鹤楼诗

注

篆书文

瞩

篆书中堂

主

酌

酌
隶书经鉏堂杂志

濯

濯
隶书册

濯
隶书四条屏

咨

訰
隶书司马温公册

秘
篆书阴符经

卓

卓
篆书四箴四条屏

浊

濁
篆书夏屋记

濁
篆书朱熹四斋铭

狀
隶书横披

追

追
隶书四条屏

追
隶书楹联

绌

縋
隶书敖陶公

拙

轉
篆书楹联

篆

篆
篆隶真草册

庄

狀

莊
篆书千字文

專
隶书司马温公册

专

專
篆书四箴四条屏

壽
隶书屏

轉

專
隶书司马温公册

转

轉
篆书千字文

邓石如书法字典

Z

314

篆书七言联

篆书文

隶书横披

隶书张子西铭

篆书千字文

篆书梅国记屏

篆书四箴四条屏

篆书梅国记屏

隶书山静胡先生

资

篆书梅国记屏

篆书四篆四条屏

篆书真草册

篆书张子西铭

篆书张子西铭

篆书千字文

篆书庾信屏

篆书四体书

篆书曹丕自序

篆书弟子职册

篆书卷

淄

篆书千字文

315

篆书千字文

隶书七言联

隶书册

隶书楹联

篆书谦卦轴

篆书夏屋记

隶书敖陶公

隶书易经谦卦六条屏

篆书谦卦轴

篆书龙虎山铭

自

隶书四条屏

篆书八阕册

紫

篆书千字文

隶书司马温公册

篆书千字文

Z

篆书梅国记屏

篆书心经

隶书山静胡先生

隶书

篆书弟子职册

篆书庾信屏

隶书立轴

隶书赠肯园

篆书阴符经

Z

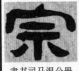

隶书司马温公册

隶书敖陶公

综

隶书四条屏

峻

隶书屏

总

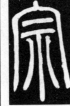

篆书张子西铭

篆书张子西铭

篆书千字文

篆书张子西铭

篆书张子西铭

篆书千字文

篆书千字文

隶书文语

隶书经鉏堂杂志

宗

隶书册

隶书册

隶书卷

隶书山静胡先生

字

篆书赠曹俪生屏

隶书赠肯园

隶书赠肯园

隶书赠肯园

隶书敖陶公

隶书敖陶公

317

篆书卷

篆书卷

篆书神仙诗并叙

篆书夏屋记

隶书司马温公册

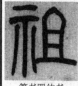

篆书四体书

阻

隶书敖陶公

隶书横披

纵

篆书梅国记屏

最

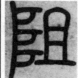

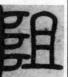

篆书神仙诗并叙

族

组

奏

篆书千字文

隶书屏川

篆书千字文

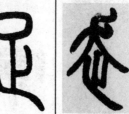

篆书神仙诗并叙

走

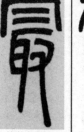

篆书千字文

组

篆书千字文

族

隶书司马温公册

篆书唐诗集句

祖

诅

足

篆书千字文

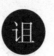

篆书白氏草堂记

Z

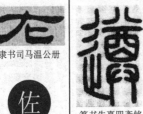

隶书司马温公册

佐

篆书千字文

作

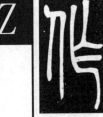

篆书弟子职册

篆书弟子职册

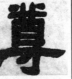

篆书朱熹四斋铭

左

篆书千字文

篆书八言联

隶书易经谦卦六条屏

隶书张子西铭

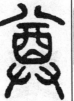

隶书易经谦卦六条屏

隶书司马温公册

隶书横披

遵

篆书千字文

尊

篆书张子西铭

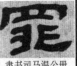

篆书千字文

篆书七言联

篆书朱熹四斋铭

罪

篆书千字文

罢

隶书司马温公册

醉

篆隶真草册

醉

隶书

隶书司马温公册

隶书司马温公册

隶书经鉏堂杂志

篆书千字文

作

篆书文

隶书楹联

隶书册

隶书册

篆书弟子职册

座

隶书碧山石铭

隶书敖陶公

隶书

隶书赠肯园

坐

篆书弟子职册

篆书弟子职册

篆书弟子职册

篆书弟子职册

篆书八闼册

篆书周易说卦

隶书楹联

隶书扇面

隶书八条屏

隶书敖陶公

篆书弟子职册

篆书弟子职册

篆书文语

篆书千字文

邓石如书法字典

Z

320

图书在版编目(CIP)数据

邓石如书法字典 / 徐剑琴编. —上海：上海辞书
出版社，2020
ISBN 978-7-5326-5497-0

Ⅰ.①邓… Ⅱ.①徐… Ⅲ.①汉字-法书-中国-清
代-字典 Ⅳ.①J292.26-61

中国版本图书馆 CIP 数据核字(2020)第 017363 号

邓石如书法字典

徐剑琴　编

出版统筹	陈　崎	
责任编辑	柴　敏　钱莹科	
装帧设计	王轶颀	

出版发行	上海世纪出版集团	
	上海辞书出版社(www. cishu. com. cn)	
地　　址	上海市陕西北路 457 号(邮编　200040)	
印　　刷	上海展强印刷有限公司	
开　　本	850×1168 毫米　1/32	
印　　张	11.25	
版　　次	2020 年 6 月第 1 版　2020 年 6 月第 1 次印刷	
书　　号	ISBN 978-7-5326-5497-0/J・792	
定　　价	68.00 元	